Printed in the USA

Nabucco
(English and Italian Edition)

BY GIUSEPPE VERDI

Contents

Part One — 1

Part Two — 27

Part Three — 45

Part Four — 59

Italian	English
# Parte Prima	# Part One

Italian	English
Gerusalemme *Così ha detto il Signore: "Ecco, io do questa città in mano del re di Babilonia; egli l'arderà col fuoco".* Geremia XXXII *[sic]*	*Jerusalem* *Thus said the Lord: "Behold, I shall deliver this city into the hands of the King of Babylon; he will destroy it by fire".* Jeremiah XXXII
N.1. Introduzione CORO	**N.1. Introduction** CHORUS
### Scena Prima	### Scene One
Interno del Tempio di Salomone. Ebrei, Leviti e Vergini ebree	*Interior of the Temple of Salomon. Hebrews, Levites and Virgins.*
Coro [SSATTBB] Gli arredi festivi giù cadano infranti, Il popol di Giuda di lutto s'ammanti! Ministro dell'ira del Nume sdegnato Il rege d'Assiria su noi già piombò! Di barbare schiere l'atroce ululato Nel santo delubro del Nume tuonò!	**Chorus** [SSATTBB] Festive adornments are all thrown down, Let the people of Judah dress themselves in mourning! Minister of God's anger The king of Assyria has fallen upon us! The terrible screams of barbarian legions Have boomed within the Holy Temple of God!
Leviti [B] I candidi veli, fanciulle, squarciate, Le supplici braccia gridando levate; D'un labbro innocente la viva preghiera È dolce profumo gradito al Signor. Pregate, fanciulle! in voi della fiera Falange nemica s'acqueti al furor! *[tutti si prostrano a terra]*	**Levites** [B] Maidens, tear your white veils, And raise your arms in supplication; The genuine prayer of innocent lips Is a delightful perfume to the Lord. Pray, maidens! Through you the anger Of the enemy legions may be calmed down! *[all bow down]*

Vergini [SSA] Gran Nume, che voli sull'ale de' venti, Che il folgor sprigioni di nembi frementi, Disperdi, distruggi d'Assiria le schiere, Di David la figlia ritorna al gioir. Peccammo!... Ma in cielo le nostre preghiere Ottengan pietade, perdono al fallir!... **Tutti** [SSATTB] Deh! l'empio non gridi con baldo blasfema: [TB] *Il Dio d'Israello si cela per tema?* [SSATTBB] Non far che i tuoi figli divengano preda D'un folle che sprezza l'eterno poter! Non far che sul trono davidico sieda Fra gl'idoli stolti l'assiro stranier, fra gl'idoli stolti l'assiro stranier, fra gl'idoli stolti l'assiro stranier, stranier, stranier, stranier, stranier, stranier, stranier! *[si alzano]* ISMAELE, ZACCARIA, CORO Scena II: **Zaccaria** tenendo per mano **Fenena, Anna,** e detti **Zaccaria** Sperate, o figli! Iddio Del suo poter diè segno; Ei trasse in poter mio	**Virgins** [SSA] Omnipotent God, who flies on the wings of the wind, And emits the lightning from the trembling clouds, Disperse, destroy the legions of Assyria, Let the daughter of David celebrate once more. We're all sinners!... But let our prayers Obtain mercy and forgiveness!... **All** [SSATTB] Let not the impious scream with blasphemous insolence: [TB] *Does the God of Israel hide for fear?* [SSATTBB] Let not your children fall prey of a Wicked man who rejects the eternal might! Let not sit upon the throne of David With his false idols, the Assyrian stranger, With his false idols, the Assyrian stranger, With his false idols, the Assyrian stranger, Stranger, stranger, stranger, stranger, stranger, stranger! *[all stand]* ISMAELE, ZACCARIA, CHORUS Scene II: **Zaccaria** taking **Fenena and Anna** by their hands. **Zaccaria** Have faith, my children! Almighty God Has given us a sign; He has given into my power

Un prezioso pegno: Del re nemico prole, *[additando Fenena]* Pace apportar ci può.	A precious hostage: The daughter of the enemy king, *[referring to Fenena]* Can bring us peace.
Coro [SATTB] Di lieto giorno un sole Forse per noi spuntò!	**Chorus** [SATTB] The sun of a happier day perhaps has dawned for us!
Zaccaria Freno al timor! Freno al timor! v'affidi Dd'Iddio l'eterna aita. D'Egitto là sui lidi Egli a Mosè diè vita; Di Gedeone i cento Invitti Ei rese un dì... Chi nell'estremo evento Fidando in Lui, in Lui perì? Chi nell'estremo. estremo evento fidando in Lui perì? fidando in Lui, fidando in Lui, chi fidando in Lui perì?	**Zaccaria** Contain your fears! Contain your fears! Have faith In God's eternal help. There on the shores of Egypt He gave life to Moses; He made invincible The hundred men of Gideon… Who, trusting in Him, has ever perished In the last breath? Who, trusting in Him, has ever perished In the last breath? Trusting in Him, trusting in Him Who, trusting in Him, has ever perished?
Coro [STB] Di lieto giorno un sole,	**Chours** [STB] The sun of a happier day,
Zaccaria Freno al timor!	**Zaccaria** Contain your fears!
Coro di lieto giorno un sole,	**Chours** The sun of a happier day,
Zaccaria freno al timor!	**Zaccaria** Contain your fears!
Coro di lieto giorno un sole / forse per noi spuntò!	**Chours** The sun of a happier day, perhaps has dawned for us!

Zaccaria \ v'affidi d'Iddio l'eterna aita. Chi nell'estremo evento fidando in Lui, in Lui perì?	**Zaccaria** Have faith in God's eternal help. Who, in the last breath, trusting in Him Has ever perished?
Coro per noi spuntò!	**Chours** Has dawned for us!
Zaccaria Chi nell'estremo. estremo evento fidando in Lui perì? fidando in Lui, fidando in Lui, chi fidando in Lui perì?	**Zaccaria** Who, in the last breath, Trusting in Him, has ever perished? Trusting in Him, trusting in Him, Trusting in Him, has ever perished?
Coro per noi spuntò,	**Chours** Has dawned for us,
Zaccaria Freno al timor!	**Zaccaria** Contain your fears!
Coro per noi spuntò. / spuntò! \|	**Chours** Has dawned for us. Has dawned!
Zaccaria \ freno, freno al timor!	**Zaccaria** Contain your fears!
Coro [SATTB] Oh qual gridi!	**Chours** [SATTB] What is that noise!
<div align="center">**Scena III:**</div>	<div align="center">**Scene III:**</div>
Ismaele con alcuni Guerrieri e detti	*Ismaele* enters with some warriors
Ismaele Furibondo Dell'Assiria, dell'Assiria il re s'avanza; Par ch'ei sfidi intero il mondo	**Ismaele** Full of anger The Assyrian King approaches; He seems to challenge the whole world

Nella fiera sua baldanza!

Coro [TTB]
Pria la vita...

Zaccaria
Forse fine
Vorrà il Cielo all'empio ardire:
Di Sion sulle rovine
Lo stranier non poserà.
Quella prima fra le Assire
A te fido!
[consegnando Fenena ad Ismaele]

Coro [SSATTBB]
Oh Dio, pietà!

Zaccaria
Come notte a sol fulgente,
Come polve in preda al vento,
Sparirai nel gran cimento
Dio di Belo menzogner.
Tu d'Abramo Iddio possente,
A pugnar con noi, con noi discendi,

Zaccaria, Coro [STB]
Ne' tuoi servi un soffio accendi,
Che sia morte

Zaccaria
allo stranier.
Ne' tuoi servi un soffio accendi
Che sia morte allo straniero,
Ne' tuoi servi un soffio accendi
Che sia morte, che sia morte allo stranier.

fine

Coro [SSATTBB]
Come notte a sol fulgente,

With his scornful arrogance!

Chorus [TTB]
Let us die…

Zaccaria
Perhaps Heaven will put
An end to this impious desire:
Upon the ruins of Zion
The stranger will not settle down.
The first among Assyrian women
I entrust to you!
[bringing Fenena to Ismaele]

Coro [SSATTBB]
Oh God, have mercy!

Zaccaria
As night before the bright sun,
As dust in the wind
So shall disappear in the hour of testing the
false God of Baal.
You omnipotent God of Abraham
Descend and fight beside us,

Zaccaria, Chorus [STB]
Light in your servants a breath of fire
That shall bring death

Zaccaria
To the stranger.
Light in your servants a breath of fire
That shall bring death to the stranger,
Light in your servants a breath of fire
That shall bring death, death to the Stranger.

End

Chorus [SSATTBB]
As night before the bright sun,

Come polve in preda al vento,
Sparirai nel gran cimento
Dio di Belo menzogner,
sparirai, sparirai,
Dio di Belo menzogner,
Dio di Belo menzogner.

al fine
/
Coro
| che sia morte, che sia morte,
| morte allo stranier,
| che sia morte, che sia morte,
| morte allo stranier,
 morte, morte, che sia morte allo stranier.
|

Zaccaria
| sì, che sia morte, che sia morte allo stranier,
| sì, che sia morte, che sia morte allo stranier,

\ morte, morte, morte.

N.3. Recitativo e Terzettino
ABIGAILLE, FENENA, ISMAELE

Scena IV:

Ismaele, Fenena

Ismaele
Fenena! O mia diletta!

Fenena
Nel dì della vendetta
Chi mai d'amor parlò?

Ismaele
Misera! oh come

As dust in the wind,
So shall disappear in the hour of testing the false God of Baal,
Shall disappear, shall disappear,
the false God of Baal,
the false God of Baal.

End

Chorus
That shall bring death,
Death to the stranger,
That shall bring death,
Death to the stranger,
Death, death, death to the stranger.

Zaccaria
That shall bring death,
Death to the stranger, Death to the stranger,
Death to the stranger,
Death, death, death.

N.3
ABIGAIL, FENENA, ISMAELE.

Scene IV:

Ismaele, Fenena

Ismaele
Oh my beloved Fenena!

Fenena
On the day of vengeance
How can you talk of love?

Ismaele
Unlucky girl! How much more beautiful

Più bella or fulgi agli occhi miei d'allora Che in Babilonia ambasciator di Giuda Io venni! -- Me traevi Dalla prigion con tuo grave periglio, Né ti commosse l'invido e crudele Vigilar di tua suora, Che me d'amor furente Perseguitò!	You seem to my eyes now than When I first came to Babylon as Ambassador from Judah! -- You took me out of prison at great danger to yourself, Neither you feared the cruel and malicious vigilance of your sister, Who haunted me With raging passion!
Fenena Deh che rimembri!... Schiava Or qui son io!	**Fenena** Do not remind me!... As a slave I'm here now!
Ismaele Ma schiuderti cammino Io voglio a libertà!	**Ismaele** But I would open your way To freedom!
Fenena Misero!...Infrangi Ora un sacro dover!	**Fenena** Unlucky man!... You're breaking An inviolable duty!
Ismaele Vieni!... tu pure L'infrangevi per me... Vieni! il mio petto A te la strada, il mio petto A te la strada schiuderà fra mille.	**Ismaele** Come! … You alse Broke it for me… Come! My heart Your way, my heart Will open your way through the crowds.
Scena V:	**Scene V:**
Mentre [Ismaele] fa per aprire una porta segreta entra colla spada alla mano **Abigaille,** *seguita da alcuni guerrieri babilonesi celati in ebraiche vesti.*	*While [Ismaele] is about to open a secret door,* **Abigail** *enters with a sword in her hand, followed by some Babylonian warriors disguised in Hebrew clothes.*
Abigaille Guerrieri, è preso il tempio!...	**Abigail** Warriors, the Temple is taken!...

Fenenna, Ismaele *[atterriti]*
Abigaille!

Abigaille *arresta improvvisamente all'accorgersi de' due amanti indi con amaro sogghigno dice ad Ismaele*
Prode guerrier!... d'amore
Conosci tu sol l'armi?
[a Fenena] D'assira donna in core
Empia tal fiamma or parmi!
[con ira] Qual Dio vi salva? Talamo
La tomba a voi sarà...
Di mia vendetta il fulmine
Su voi sospeso, sospeso è già!
[dopo breve pausa prende per mano Ismaele e gli dice]
Io t'amava!.. Il regno e il core
Pel tuo core io dato avrei!
Una furia è quest'amore,
Vita o morte, vita o morte ei ti può dar.
Ah se m'ami, ancor potrei
Il tuo popol, il tuo popolo salvar!

Ismaele
Ah no!... la vita io t'abbandono,
Ma il mio core nol poss'io;
Di mia sorte io lieto or sono,
Io per me no, no, per me non so tremar.
/
Abigaille
| Io t'amava!
| Una furia è questo amore,
| Io t'amava!
|
|
Fenena
| Ah! già t'invoco, già ti sento
| Dio verace d'Israello;
| Non per me nel fier cimento
| Ti commova il mio pregar!
|

Fenena, Ismaele *[scared]*
Abigail!

Abigail stops all of sudden when she sees the two lovers, then sniggering bitterly, spoke to Ismaele
Brave soldier!... Do you
Only know the arms of love?
[to Fenena] In the heart of an Assyrian
Woman such a flame seems impious to me
[raging] What God will save you?
Your bridal bed will be your tomb…
The thunderbolt of my vengeance is
Already suspended over your heads!
[taking Ismaele by hand, tells him]

I loved you!... My kingdom and my heart I
would have given for your heart!
This love is a fury,
And can give you life or death, life or death.
If you love, I could save
Your people, I could save your people!

Ismaele
Ah no!... I will give you my life,
But my heart I can not give;
I am satisfied with my fate,
But I can not fear for my life.

Abigail
I loved you!
This love is a fury,
I loved you!

Fenena
Ah! I beg you, I acknowledge you
True God of Israel;
Not for my life in the hour of testing
Be moved by my prayer!

Ismaele Ma ti possa il pianto mio \ Pel mio popolo parlar!	**Ismaele** May these tears Speak for my people!
Abigaille Ah se m'ami, ancor potrei, /	**Abigail** If you love me, I could ,
Fenena \| Oh proteggi il mio fratello, \| E me danna a lagrimar! \|	**Fenena** Protect my brother And condemn me to crying!
Ismaele \| Ma ti possa il pianto mio, \| ah sì parlar! \|	**Ismaele** May these tears, speak for my people!
Abigaille \ salvar, ah il tuo popolo salvar! /	**Abigail** I could save your people!
Fenena \| Oh proteggi il mio fratello, \| E me danna a lagrimar, \|	**Fenena** Protect my brother And condemn me to crying!
Ismaele \| Ma ti possa il pianto mio, \| Pel mio popolo parlar, \|	**Ismaele** May these tears Speak for my people!
Abigaille \ salvar, ah il tuo popolo salvar, /	**Abigail** I could save your people!
Fenena \| e me danna a lagrimar, \| e me danna \| a lagrimar, a lagrimar, ah! \|	**Fenena** And condemn me to crying! And condemn me To crying, to crying, ah!
Ismaele \| ah pel mio popolo parlar, \| ah pel mio popolo, \| ah sì parlar, ah sì, ah sì parlar! \|	**Ismaele** For my people, may these tears speak, For my people, And yes, speak, yes, speak!
Abigaille \| salvar, salvar,	**Abigail** Save your people,

\ ah sì salvar, ah sì, ah sì salvar!

N.4. Finale I

ABIGAILLE, ANNA, FENENA, ISMAELE, NABUCCO, ZACCARIA, CORO

Scena VI:

Donne, Uomini ebrei, Leviti guerrieri che a parte a parte entrano nel tempio, non abbadando ai suddetti, indi

Zaccaria *ed*

Anna
Donne Ebree entrando precipitosamente.

Anna, Coro di Donne [S]
Lo vedeste? Fulminando
Egli irrompe nella folta!

Coro di vecchi [B]
Sanguinoso ergendo il brando
Egli giunge a questa volta!

Leviti [B] *[che sorvengono]*
De' guerrieri invano il petto
S'offre scudo al tempio santo!

Donne [SA]
Dall'Eterno è maledetto
Il pregare, il nostro pianto!

Donne, Leviti, Vecchi [SSABB]
Oh felice chi morì,
Oh felice chi morì
Pria che fosse questo dì,

Yes, save them, yes, save them!

N.4. Finale I

ABIGAIL, ANNA, FENENA, ISMAELE, NABUCCO, ZACCARIA, CHORUS

Scene VI:

Hebrew women and men, Levites soldiers enter the temple, then

Zaccaria *and*

Anna *and Hebrew woman*
Enter hastily.

Anna, Women [S]
Did you see him? Like a thunder
He breaks into the fray!

Old men [B]
Waving his bloody sword
He's coming this way!

Levites [B] *[fighting]*
In vain the soldiers offer their bodys
As shield to the Holy Temple!

Women [SA]
The Lord has cursed
Our prayers, our tears!

Women, Levites, Old men [SSABB]
Happy the man who did not live,
Happy the man who did not live
To see this day,

questo dì, questo dì!
[entrano Guerrieri ebrei disarmati]

Guerrieri [B]
Ecco il rege! sul destriero
Verso il tempio s'incammina,
Come turbine che nero
Tragge ovunque la ruina.

Zaccaria *[entrando precipitoso]*
Oh baldanza!.. né discende
Dal feroce corridor!

Tutti [SSATTBB]
Ahi sventura! Chi difende
Ora il tempio del Signor?
/
Zaccaria, Coro [AB]
| ahi sventura! ahi sventura!
| ahi sventura! ahi sventura!
|
Coro [ST]
| ahi sventura! ahi sventura!
\ ahi sventura! Chi difende,

Tutti [SSATTBB]
Chi difende
Ora il tempio del Signor,
del Signor, del Signor,
il tempio, il tempio del Signor!

Abigaille *[s'avanza coi suoi Guerrieri e grida:]*
Viva Nabucco!

Coro [TT] *[grida nell'interno]*
Viva!

Zaccaria *[ad Ismaele]*
Chi il passo agl'empi apriva?

This day, this day!
[Disarmed Hebrew soldiers enter]

Soldiers [B]
Here's the king! Upon his mount
Approaches the Temple,
Like a whirlwind that brings black ruin
In its wake.

Zaccaria *[entering hastily]*
Such an arrogant man!... He does not even
get off his furious charger!

All [SSATTBB]
Disaster! Who will now
Defend the Temple of the Lord?

Zaccaria, Chorus [AB]
A disaster! Disaster
Disaster! Disaster!

Chorus [ST]
Disaster!
Disaster!

All [SSATTBB]
Who will now defend
The Temple of the Lord,
Of the Lord
The Temple of the Lord!

Abigail *[advancing with her soldiers, screams]*
Long live Nabucco

Chorus [TT] *[from within]*
Hail!

Zaccaria *[to Ismaele]*
Who opened the gate for the enemy?

[additando i Babilonesi travestiti]	*[pointing to the camouflaged Babylonians]*
Ismaele Mentita veste!..	**Ismaele** Those clothes are false!...
Abigaille È vano L'orgoglio... il re s'avanza!	**Abigail** Pride is In vain.. The King approaches!

Scena VII / Scene VII

Irrompono nel tempio e si spargono per tutta la scena i Guerrieri babilonesi	*Babylonian soldiers burst into the Temple, occupying the entire scene.*
Seguito del Finale Prima Parte	**Follow-up of the Part One Finale**
Nabucco presentasi sul limitare del tempio a cavallo	*Nabucco upon his horse appears at the threshold of the Temple*
Zaccaria Che tenti? *[opponendosi a Nabucco]* Oh trema insano! Questa è di Dio la stanza!	**Zaccaria** What are you trying to do? *[blocking Nabucco]* Tremble, you insane! This is the house of God!
Nabucco Di Dio che parli? *Zaccaria corre ad impadronirsi di Fenena ed alzando verso di lei un pugnale grida a Nabucco*	**Nabucco** What are you saying about God? *Zaccaria runs and takes Fenena, and raising his dagger to her, he shouts to Nabucco*
Zaccaria Pria Che tu profani il tempio Della tua figlia scempio Questo pugnal farà! *[Nabucco scende da cavallo]*	**Zaccaria** Before You profane this Temple My dagger will massacre Your daughter *[Nabucco dismounts from horse]*

Nabucco [*da sè*] (Si finga, e l'ira mia Più forte scoppierà.) (Tremin gl'insani del mio, del mio furore... Vittime tutti cadranno, cadranno omai! In mar, in mar di sangue fra pianti, fra pianti e lai, fra pianti, fra pianti e lai L'empia Sionne scorrer dovrà! / **Fenena** \| Padre, pietade, \| **Ismaele** \ (Tu che a tuo senno,) / **Fenena** \| padre, pietade, \| **Ismaele, Anna, Zaccaria, Coro** [SSATTBB] \ (Tu che a tuo senno de' regi il core **Abigaille** L'impeto acqueta del mio furore / **Fenena** \| Vicina a morte \| **Ismaele** \ Volgi, o gran Nume, / **Fenena** \| per te qui sono, \| per te qui sono, per te qui sono! \| **Ismaele, Anna, Zaccaria, Coro** \| Volgi, o gran Nume, soccorri a noi, \| soccorri a noi, soccorri a noi! \|	**Nabucco** [*to himself*] (I must dissemble, but my fury Will blow even more forcefully.) (Let these madmen tremble at my fury… They will all fall victims ! In a sea of blood and tears Among tears and moans Among tears and moans The impious Zion shall perish! **Fenena** Father, have mercy, **Ismaele** (You who at your pleasure,) **Fenena** Father, have mercy, **Ismaele, Anna, Zaccaria, Chorus** [SSATTBB] (You who at your pleasure the heart of kings **Abigail** You can calm the vigour of my anger **Fenena** I'm about to die **Ismaele** Turn, Omnipotent God, **Fenena** I'm here for you I'm here for you! **Ismaele, Anna, Zaccaria, Chorus** Turn, Omnipotent God, send us your help, send us your help!

Abigaille | Nuova speranza che a me risplende, | che a me risplende, |	**Abigail** New hope that brings light to my eyes, That brings light to my eyes,
Nabucco \ L'empia Sionne scorrer dovrà!	**Nabucco** The impious Zion shall perish!
Abigaille Colei, che il solo mio ben contende Sacra a vendetta forse cadrà! /	**Abigail** That girl, who contends my only love Will perhaps fall victim to revenge!
Anna, Ismaele, Zaccaria | soccorri, soccorri a noi! |	**Anna, Ismaele, Zaccaria** send us your help!
Nabucco | dovrà! |	**Nabucco** It must!
Fenena \ padre, pietade, pietà!	**Fenena** Father, have mercy!
Abigaille Sacra a vendetta cadrà forse cadrà! |	**Abigail** Will fall victim to revenge! Will perhaps fall victim!
Anna, Ismaele, Zaccaria | soccorri a noi! |	**Anna, Ismaele, Zaccaria** Send us your help!
Fenena \ padre, pietà! /	**Fenena** Father, have mercy!
Nabucco | In mar di sangue fra pianti e lai, | scorrer dovrà, scorrer dovrà! |	**Nabucco** In a sea of blood among tears and moans (The impious Zion) shall perish!
Anna, Ismaele, Zaccaria, Coro | gran Nume, gran Nume, | soccorri a noi, | soccorri a noi, soccorri a noi, |	**Anna, Ismaele, Zaccaria, Chorus** Omnipotent God, Send us your help, Send us your help,

Fenena
| pietà, pietà,
| pietà, pietà,
| padre, pietà, padre, pietà!
|

Abigaille
| sacra a vendetta forse cadrà,
\ forse cadrà, forse cadrà, cadrà!
/

Anna, Ismaele, Zaccaria
| China lo sguardo su' figli tuoi,
| Che a rie catene s'apprestan, s'apprestan già!
|

Fenena
| Padre, pietade ti parli al core!...
| Vicina a morte, a morte per te qui son!...
|

Coro
\ China lo sguardo su' figli tuoi,
/

Abigaille
| vendetta!
|

Nabucco
\ scorrer dovrà!
/

Anna, Ismaele, Zaccaria
| China lo sguardo su' figli tuoi,
| Che a rie catene s'apprestan, s'apprestan già!
|

Fenena
| Sugl'infelici scenda il perdono,
| E la tua figlia, tua figlia salva sarà! |

Coro
\ Che a rie catene s'apprestan già!

Fenena
Have mercy,
Have mercy
Father, have mercy!

Abigail
Will perhaps fall victim to revenge,
Will perhaps fall victim!

Anna, Ismaele, Zaccaria
Look down on your children,
Who are now prepared for atrocious chains!

Fenena
Father, let mercy speak to your heart
I'm about to die because of you now!....

Chorus
Look down on your children,

Abigail
Revenge!

Nabucco
(The impious Zion) shall perish

Anna, Ismaele, Zaccaria
Look down on your children,
Who are now prepared for atrocious chains!

Fenena
Forgive the victims of misadventures,
Your daughter will be safe!

Chorus
Who are now prepared for atrocious chains!

Nabucco
In mar di sangue fra pianti e lai,

Abigaille
| cadrà,
|

Anna, Ismaele, Zaccaria
| gran Nume,
|

Fenena
\ pietà,

 Nabucco
L'empia Sionne scorrer dovrà,
/

Abigaille
| forse, forse cadrà!
|

Anna, Ismaele, Zaccaria, Coro
| soccorri a noi!
|

Fenena
\ pietade, pietà!

 Nabucco
In mar di sangue fra pianti e lai,
/

Abigaille
| cadrà,
|

Anna, Ismaele, Zaccaria
| gran Nume,
|

Fenena
\ pietà!

Nabucco
L'empia Sionne scorrer dovrà,
/ dovrà,
|

Nabucco
In a sea of blood among tears and moans

Abigail
She will fall victim,

Anna, Ismaele, Zaccaria
Omnipotent God,

Fenena
Have mercy,

Nabucco
The impious Zion shall perish

Abigail
She will perhaps fall victim!

Anna, Ismaele, Zaccaria, Chorus
Send us your help!

Fenena
Have mercy!

Nabucco
In a sea of blood among tears and moans

Abigail
She will perhaps fall victim!

Anna, Ismaele, Zaccaria
Omnipotent God,

Fenena
Have mercy!

Nabucco
The impious Zion shall perish,
Shall perish,

Abigaille
| forse, forse cadrà,

Anna, Ismaele, Zaccaria, Coro
| soccorri a noi,

Fenena
\ pietade, pietà,
/

Nabucco
L'empia Sionne scorrer dovrà, dovrà!)

Zaccaria
| soccorri, soccorri a noi,
| soccorri, soccorri a noi!)

Abigaille
| cadrà, cadrà!)

Anna, Ismaele, Coro
| a noi, a noi!)

Fenena
\ pietà pietà!)

Nabucco
O vinti, il capo a terra!
Il vincitor son io.
Ben l'ho chiamato in guerra,
Ma venne il vostro Dio?
Tema ha di me... Resistermi,
Stolti, chi mai, chi mai potrà?

Zaccaria
Iniquo, mira!... *[alzando il pugnale su Fenena]* vittima
Costei primiera io sveno...
Sete hai di sangue? versilo
Della tua figlia il seno!

Abigail
She will perhaps fall victim!

Anna, Ismaele, Zaccaria, Chorus
Send us your help,

Fenena
Have mercy!

Nabucco
The impious Zion shall perish,

Zaccaria
Send us your help,
Send us your help!

Abigail
She will perhaps fall victim!

Anna, Ismaele, Chorus
To us, to us!

Fenena
Mercy, mercy!

Nabucco
You defeated, on your knees!
I am the conqueror.
I called out him in battle
But did your God come?
He fears me... Who in the whole world,
You fools, will be able to face me?

Zaccaria
You impious, see! ... *[raising his dagger against Fenena]* The first victim
I massacre will be this girl...
You thirst for blood? It shall flow
From your daughter's breast!

Nabucco Ferma!	**Nabucco** Stop!
Zaccaria *[per ferire]* No pera! *Ismaele ferma improvvisamente il pugnale e Fenena corre nelle braccia del padre*	**Zaccaria** *[about to hit]* No, she shall die! *Ismaele blocks the dagger and Fenena runs into her father's arms*
Ismaele Misera, L'amor ti salverà!	**Ismaele** Unlucky girl, Love will save you!
Nabucco *[con gioia feroce]* Mio furor, non più costretto Fa dei vinti atroce scempio; *[ai Babilonesi]* Saccheggiate, ardete il tempio, Fia delitto la pietà!	**Nabucco** *[raging]* My anger is contained no longer And shall massacre all the conquered; *[to the Babylonians]* Despoil, burn the Temple, Mercy will not be tolerated!
Abigaille \| Questo popol maledetto \| Sarà tolto dalla terra...	**Abigail** This cursed people Shall be eradicated off the face of the earth…
Anna, Fenena \| Sciagurato, ardente affetto \| sul suo ciglio un velo stese!	**Anna, Fenena** Unlucky man, fond affection Has drawn a veil before his eyes!
Ismaele \| Sciagurato ardente affetto sul mio ciglio un velo stese!	**Ismaele** Unlucky man, fond affection Has drawn a veil before my eyes!
Abigaille \| Ma l'amor che mi fa guerra \| Forse allor s'estinguerà?... \| Se del cor nol può l'affetto, \| Pago l'odio almen sarà.	**Abigail** But will love that brings war upon me perhaps be extirpated?... If my heart's feeling can not, then my hate, at least, shall be pleased.
Anna, Fenena \| Ah l'amor che sì lo accese	**Anna, Fenena** Ah the love that has set him on fire

| Lui d'obbrobrio coprirà.
| Deh non venga maledetto
| L'infelice per pietà!

Ismaele
| Ah l'amor che sì m'accese
| Me d'obbrobrio coprirà.
| Deh non venga maledetto
| L'infelice per pietà!

Nabucco
| Saccheggiate, ardete il tempio,
| Fia delitto la pietà!
| Delle madri invano il petto
\ Scudo ai pargoli sarà.

Zaccaria, Coro [SATTB]
Dalle genti sei rejetto,
Di fratelli traditore!
/ Il tuo nome desti orrore,
| Fia l'obbrobrio d'ogni età!

Fenena
| Deh non venga maledetto
| L'infelice per pietà!

Ismaele
| Deh non venga maledetta
\ L'infelice per pietà!

Nabucco
Saccheggiate.
/
Abigaille
| Ma l'amor che mi fa guerra
| Forse allor s'estinguerà?...

Anna, Fenena
| Deh non venga maledetto
| L'infelice per pietà!

will cover him with shame
Oh, let not this unlucky man
be cursed, for pity's sake!

Ismaele
Ah the love that has set me on fire
will cover me with shame
Oh, let not this unlucky man
be cursed, for pity's sake!

Nabucco
Despoil and burn the Temple,
mercy will not be tolerated!
Mothers shall in vain use their breasts
as shield for their children.

Zaccaria, Chorus [SATTB]
Reject the man
who has betrayed your brethren
Your cursed name
shall be the scorn of every age!

Fenena
Oh, let not this unlucky man
be cursed, for pity's sake!

Ismaele
Oh, let not this unlucky woman
be cursed, for pity's sake!

Nabucco
Sack!

Abigail
But will love that brings war upon me
perhaps be extirpated?...

Anna, Fenena
Oh, let not this unlucky man
be cursed, for pity's sake!

Ismaele
Deh non venga maledetta
L'infelice per pietà!

Zaccaria, Coro
Oh fuggite il maledetto
Terra e cielo griderà!

Abigaille
Se del cor nol può l'affetto
Pago l'odio almen sarà, sarà,

Anna
Deh non venga maledetto
L'infelice per pietà, pietà,

Fenena
Deh non venga maledetto
L'infelice per pietà,
Deh non venga maledetto
L'infelice per pietà,

Ismaele
Deh non venga maledetta
L'infelice per pietà,
deh non venga maledetto
L'infelice per pietà,

Nabucco
Saccheggiate, ardete il tempio,
Fia delitto la pietà,
Saccheggiate, ardete il tempio,
fia delitto la pietà!

Zaccaria, Coro
Oh fuggite il maledetto
Terra e cielo griderà,
Oh fuggite il maledetto
Terra e cielo griderà,

Ismaele
Oh, let not this unlucky woman
be cursed, for pity's sake!

Zaccaria, Chorus
Oh flee from the cursed man
Earth and Heaven will cry!

Abigail
if my heart's feeling can not,
then my hate, at least, shall be pleased.

Anna
Oh, let not this unlucky man
be cursed, for pity's sake!

Fenena
Oh, let not this unlucky man
be cursed, for pity's sake!
Oh, let not this unlucky man
be cursed, for pity's sake!

Ismaele
Oh, let not this unlucky woman
be cursed, for pity's sake!
Oh, let not this unlucky man
be cursed, for pity's sake!

Nabucco
Despoil and burn the Temple,
mercy will not be tolerated,
Despoil and burn the Temple,
mercy will not be tolerated!

Zaccaria, Chorus
Oh flee from the cursed man
Earth and Heaven will cry!
Oh flee from the cursed man
Earth and Heaven will cry!

Abigaille
almen sarà, almen sarà,

Anna
ah per pietà, ah per pietà,

Fenena
deh non venga maledetto
l'infelice per pietà,

Ismaele
deh non venga maledetto
l'infelice per pietà,

Nabucco
Delle madri invano il petto
scudo ai pargoli sarà,

Zaccaria, Coro
oh fuggite il maledetto
terra e cielo griderà,

Zaccaria, Coro
oh fuggite il maledetto
terra e cielo griderà,

Abigaille
almen sarà, almen sarà,
sì, pago l'odio almen sarà,

Anna, Ismaele
ah per pietà, ah per pietà,
ah per pietà per pietà,

Fenena
ah per pietà, ah per pietà,
ah per pietà, ah per pietà,

Abigail
At least shall be, at least shall be

Anna
for pity's sake, ah for pity's sake,

Fenena
Oh, let not this unlucky man
be cursed, for pity's sake,

Ismaele
Oh, let not this unlucky man
be cursed, for pity's sake,

Nabucco
Mothers shall in vain use their breasts
as shield for their children,

Zaccaria, Chorus
Oh flee from the cursed man
Earth and Heaven will cry,

Zaccaria, Chorus
Oh flee from the cursed man
Earth and Heaven will cry,

Abigail
At least shall be, at least shall be
then my hate, at least, shall be pleased,

Anna, Ismaele
ah for pity's sake, ah for pity's sake,
ah for pity's sake, ah for pity's sake,

Fenena
ah for pity's sake, ah for pity's sake,
ah for pity's sake, ah for pity's sake,

Nabucco	**Nabucco**
\| invano il petto, invano il petto	In vain shall use their breasts
\ ah scudo ai pargoli sarà,	as shield for their children,

Zaccaria, Coro [B]
| oh fuggite il maledetto
| terra e cielo griderà!

Zaccaria, Chorus [B]
Oh flee from the cursed man
Earth and Heaven will cry!

Abigaille, Nabucco
| sarà, sarà.

Abigail, Nabucco
Shall be.

Anna, Fenena, Ismaele
| per pietà, per pietà!

Anna, Fenena, Ismaele
for pity's sake, for pity's sake!

Coro [SAT]
\ griderà, griderà.

Chorus [CAT]
(Earth and Heaven)will cry.

Zaccaria, Coro [TB]
Oh fuggite il maledetto
Terra e cielo griderà!

Zaccaria, Chorus [TB]
Oh flee from the cursed man
Earth and Heaven will cry!

Abigaille
| Questo popol maledetto
| Sarà tolto dalla terra...
|
Ma l'amor che mi fa guerra
| Forse allor s'estinguerà?...

Abigail
This cursed people
Shall be eradicated off the face of the earth…
But will love that brings war upon me
perhaps be extirpated?...

Anna, Fenena
| Sciagurato ardente affetto
| Sul suo ciglio un velo stese!
 Ah l'amor che sì lo accese
| Lui d'obbrobrio coprirà.

Anna, Fenena
Unlucky man, fond affection
Has drawn a veil before his eyes!
Ah the love that has set him on fire
will cover him with shame.

Ismaele
| Sciagurato ardente affetto
| Sul mio ciglio un velo stese!
| Ah l'amor che sì m'accese
| Me d'obbrobrio coprirà.

Ismaele
Unlucky man, fond affection
Has drawn a veil before my eyes!
Ah the love that has set me on fire
will cover me with shame.

Nabucco	**Nabucco**
Mio furor, non più costretto	My anger is contained no longer
Fa dei vinti atroce scempio;	And shall massacre all the conquered;
Saccheggiate, ardete il tempio,	Despoil and burn the Temple,
Fia delitto la pietà!	mercy will not be tolerated!

Abigaille
Se del cor nol può l'affetto
Pago l'odio almen sarà.

Abigail
if my heart's feeling can not,
then my hate, at least, shall be pleased.

Anna, Fenena, Ismaele
Deh non venga maledetto
Ll'infelice per pietà!

Anna, Fenena, Ismaele
Oh, let not this unlucky man
be cursed, for pity's sake,

Nabucco
Delle madri invano il petto
Scudo ai pargoli sarà.

Nabucco
Mothers shall in vain use their breasts
as shield for their children,

Zaccaria, Coro
Dalle genti sei rejetto,
Di fratelli traditore!
Il tuo nome desti orrore,
Fia l'obbrobrio d'ogni età!

Zaccaria, Chorus
Reject the man
who has betrayed your brethren
Your cursed name
shall be the scorn of every age!

Fenena
Deh non venga maledetto
L'infelice per pietà!

Fenena
Oh, let not this unlucky man
be cursed, for pity's sake,

Ismaele
Deh non venga maledetta
L'infelice per pietà!

Ismaele
Oh, let not this unlucky woman
be cursed, for pity's sake,

Nabucco
Saccheggiate.

Nabucco
Sack!

Abigaille
Ma l'amor che mi fa guerra
Forse allor s'estinguerà?...

Abigail
But will love that brings war upon me
perhaps be extirpated?...

Anna, Fenena Deh non venga maledetto Ll'infelice per pietà!	**Anna, Fenena** Oh, let not this unlucky man be cursed, for pity's sake!
Ismaele Deh non venga maledetta L'infelice per pietà!	**Ismaele** Oh, let not this unlucky woman be cursed, for pity's sake!
Zaccaria, Coro Oh fuggite il maledetto Terra e cielo griderà!	**Zaccaria, Chorus** Oh flee from the cursed man Earth and Heaven will cry!
Abigaille Ma l'amor che mi fa guerra Forse allor s'estinguerà, forse allor, forse allor, forse allor s'estinguerà?...	**Abigail** But will love that brings war upon me perhaps be extirpated?... Perhaps will be extirpated, Perhaps will be extirpated?...
Anna, Fenena Deh non venga maledetto L'infelice per pietà, per pietà per pietà, per pietà pietà!	**Anna, Fenena** Oh, let not this unlucky man be cursed, for pity's sake, For pity's sake, For pity's sake!
Ismaele Deh non venga maledetta L'infelice per pietà, per pietà per pietà, Deh non venga maledetta L'infelice per pietà!	**Ismaele** Oh, let not this unlucky woman be cursed, for pity's sake, for pity's sake, Oh, let not this unlucky woman be cursed, for pity's sake!
Nabucco Saccheggiate, ardete il tempio, Fia delitto la pietà, la pietà la pietà, Fia delitto la pietà, sì fia delitto la pietà!	**Nabucco** Despoil and burn the Temple, Mercy, mercy, mercy will not be tolerated, mercy will not be tolerated, mercy will not be tolerated!

Zaccaria, Coro Oh fuggite il maledetto Terra e cielo griderà, terra e ciel griderà, Oh fuggite il maledetto Terra e cielo griderà!	**Zaccaria, Chorus** Oh flee from the cursed man Earth and Heaven will cry, Earth and Heaven will cry, Oh flee from the cursed man Earth and Heaven will cry!
Abigaille almen sarà, almen sarà,	**Abigail** At least shall be,
Anna, Fenena ah per pietà, ah per pietà,	**Anna, Fenena** For pity's sake,
Ismaele l'infelice per pietà, l'infelice per pietà,	**Ismaele** This unlucky man for pity's sake, This unlucky man for pity's sake
Nabucco fia delitto la pietà,	**Nabucco** mercy will not be tolerated,
Zaccaria, Coro terra e cielo griderà, terra e cielo griderà,	**Zaccaria, Chorus** Earth and Heaven will cry, Earth and Heaven will cry,
Abigaille pago l'odio almen sarà.	**Abigail** My hate, at least, shall be pleased.
Anna per pietà, ah per pietà!	**Anna** For pity's sake!
Fenena per pietà, per pietà!	**Fenena** For pity's sake, for pity's sake!
Ismaele per pietà, per pietà per pietà!	**Ismaele** For pity's sake, for pity's sake!
Nabucco fia delitto la pietà, la pietà!	**Nabucco** mercy will not be tolerated!

Zaccaria, Coro
\ terra e cielo griderà, griderà!

Fine della Parte prima

Zaccaria, Chorus
Earth and Heaven will cry!

End of Part one

# Parte Seconda	# Part Two

L'Empio
Ecco...! il turbo del Signore è uscito fuori, cadrà sul capo dell'empio.
Geremia XXX
Appartamenti nella Reggia

The unbeliever
Behold...! The whirlwind of the Lord goes forth, it shall fall upon the head of the unbeliever. Jeremiah XXX
Apartments in the royal palace

5. Scena ed Aria Abigaille

5. Scene and Abigail Aria

Scena Prima

Scene One

Abigaille *[esce con impeto, avendo una carta fra le mani]*

Abigail *[enter hastily with a parchment in her hand]*

Ben io t'invenni, o fatal scritto!... in seno

By chance I found you, o fatal document!... In his chest

Mal ti celava il rege, onde a me fosse

The king tried to hide you, in order to prove my scorn!... Abigail, daughter of slaves!!.

Di scorno!... Prole Abigail di schiavi!!.

Ebben!... sia tale! Di Nabucco figlia,

Very well.. So it is! The daughter of Nabucco,

Qual l'assiro mi crede,

the Assyrians believe me to be,

Che sono io qui?.. Peggior che schiava! Il trono

What am I here?... I am treated worse than a slave! The throne

Affida il rege alla minor Fenena,

The king entrusts to his younger daughter Fenena,

Mentr'ei fra l'armi a sterminar Giudea

While he and his soldiers have in mind to destroy Judaea!...

L'animo intende!... Me gli amori altrui	He sends me from the battlefield to watch the love of others!...
Invia dal campo a qui mirar!... Oh iniqui	Oh scoundrels You all, and even more foolish!
Tutti, e più folli ancor!... d'Abigaille	The heart of Abigail
Mal conoscete il core...	Barely do you know…
Su tutti il mio furore	Upon everyone my fury will fall
Piombar vedrete!... Ah sì! cada Fenena...	You will see!... Fenena shall fall…
Il finto padre!... il regno!...	My pretended father! … The kingdom!..
Su me stessa rovina, o fatal sdegno!	Oh fatal scorn, throw yourself upon me!
Anch'io dischiuso un giorno	I also once opened up
Ebbi alla gioia il core;	my heart to joy;
Tutto parlarmi intorno	Everything surrounding me
Udia di santo amore;	Spoke of pure love;
Piangeva all'altrui pianto,	I cried for the tears of others,
Soffria degli altri al duol.	I suffered for their sorrows.
Ah, chi del perduto incanto	Ah, who one day will bring me back to that lost incantation?
Mi torna un giorno sol?	
Piangeva all'altrui pianto,	I cried for the tears of others,
Soffria degli altri al duol.	I suffered for their sorrows.

Chi del perduto incanto	Ah, who one day will bring me back to that lost incantation,
Mi torna un giorno sol,	
mi torna un giorno, un giorno sol,	one day will bring me back, ah,
mi torna un giorno sol, ah,	one day will bring me back.
mi torna un giorno sol?	one day will bring me back?

Scena II:

Il Gran Sacerdote di Belo, Magi, Grandi del Regno, e detta

Abigaille
Chi s'avanza?...

Sacerdote di Belo *[agitato]*
Orrenda scena
S'è mostrata agl'occhi miei!

Abigaille
Oh che narri?

Sacerdote
Empia è Fenena,
Manda liberi gli Ebrei;

Abigaille
Oh!

Sacerdote
Questa turba maledetta
Chi frenare omai potrà?
Il potere a te s'aspetta...

Abigaille *[vivamente]*
Come?

Scene II:

The High Priest of Baal, prophets.

Abigail
Who comes here?...

The High Priest of Baal *[upset]*
I've seen a terrible
Vision!

Abigail
Oh what are you speaking about?

The High Priest
Fenena is impious,
She's setting the Hebrews free;

Abigail
Oh!

The High Priest
Who can ever contain
This cursed horde?
You have the power...

Abigail *[strongly]*
How's that?

Sacerdote Il tutto è pronto già.	**The High Priest** Everything is ready.
Sacerdote, Coro [TB] Noi già sparso abbiamo fama Come il re cadesse in guerra... Te regina, te regina, Te regina il popol chiama A salvar l'assiria terra. Solo un passo... è tua la sorte! Abbi cor!...	**The High Priest, Chorus** [TB] We have already diffused the rumor That the king has fallen in battle… You as queen, you as queen, The people call for you as their queen To save the Assyrian land. Just one step… The fate is yours! Be brave!...
Abigaille *[al Gran Sacerdote]* Son tuo: va'!...	**Abigail** *[to the High Priest]* I'm by your side: Go!...
Oh fedel! di te men forte	Oh faithful people! This woman's courage shall be no less than yours…
Questa donna non sarà..	
Salgo già del trono aurato	Already I rise the blood covered seat
Lo sgabello insanguinato;	Of the golden throne;
Ben saprà la mia vendetta	From that throne
Da quel seggio fulminar.	I'll be able to have vengeance.
Che lo scettro a me s'aspetta	That the sceptre belongs to me
Tutti i popoli vedranno, ah!	The people shall see, ah!
Regie figlie qui verranno	Princesses will come here
L'umil schiava a supplicar,	To implore the humble slave,
l'umil schiava, l'umil schiava a supplicar,	he humble slave, to implore the humble slave.

l'umil schiava, l'umil schiava a supplicar. | the humble slave, to implore the humble slave.

Sacerdote di Belo, Coro [TTB]
E di Belo la vendetta
Con la tua saprà tuonar,
con la tua, con la tua saprà tuonar,
E di Belo la vendetta
Con la tua saprà tuonar,
con la tua, con la tua saprà tuonar,
sì, saprà tuonar, sì, saprà tuonar.

Abigaille
Salgo già del trono aurato
Lo sgabello insanguinato;
Ben saprà la mia vendetta
Da quel seggio fulminar.
Che lo scettro a me s'aspetta
Tutti i popoli vedranno, ah!
Regie figlie qui verranno
L'umil schiava a supplicar,
l'umil schiava, l'umil schiava a supplicar,
l'umil schiava, l'umil schiava a supplicar.
/
Sacerdote di Belo, Coro
| E di Belo e di Belo la vendetta
| Con la tua saprà tuonar,
| E di Belo e di Belo la vendetta
| Con la tua saprà tuonar,
| saprà tuonar, saprà tuonar, saprà tuonar.
|
Abigaille
| L'umil schiava a supplicar, a supplicar,
| l'umil schiava a supplicar, a supplicar,
\ a supplicar, a supplicar, a supplicar.

The High Priest of Baal, Chorus [TTB]
The vengeance of Baal
Will crashing alongside yours,
Alongside yours.
The vengeance of Baal
Will crashing alongside yours,
Alongside yours.
Yes, alongside yours.

Abigail
Already I rise the blood covered seat
Of the golden throne;
From that throne
I'll be able to have vengeance.
That the sceptre belongs to me
The people shall see, ah!
Princesses will come here
To implore the humble slave,
To implore the humble slave,
To implore the humble slave.

The High Priest of Baal, Chorus
The vengeance of Baal
Will crashing alongside yours,
The vengeance of Baal
Will crashing alongside yours,
Will crashing alongside yours.

Abigail
To implore the humble slave,
To implore the humble slave,
To implore the humble slave.

6. Recitativo e Preghiera ZACCARIA	**6. Acting and Praying** ZACCARIA
Scena III:	**Scene III**
Sala nella reggia che risponde nel fondo ad altre sale; a destra una porta che conduce ad una galleria, a sinistra un'altra porta che comunica cogli appartamenti della Reggente. È la sera. La sala è illuminata da una lampada.	*A hall in the royal palace; the door on the right leads to a gallery, the one on the left to the queen's apartments. It's night. There's a lamp that enlightens the hall.*
Zaccaria *[esce con un Levita che porta la tavola della legge]* Vieni, o Levita! Il santo Codice reca! Di novel portento Me vuol ministro Iddio! Me servo manda, Per gloria d'Israele, Le tenebre a squarciar d'un'infedele. Tu sul labbro de' veggenti Fulminasti, o sommo Iddio! All'Assiria in forti accenti Parla or tu col labbro mio! E di canti, e di canti a te sacrati Ogni tempio, ogni tempio suonerà; Sovra gl'idoli spezzati La tua legge sorgerà, Sovra gl'idoli spezzati La tua legge sorgerà. E di canti a te sacrati Ogni tempio suonerà; *[entra col Levita negli appartamenti di Fenena]*	**Zaccaria** *[Enters together with the Levite carrying the Table of the Law]* Come, oh Levite! Bring me the Table Of the Law! The Lord chooses me as Minister of a new miracle! He sends me as His servant, For the glory of Israel, To break the obscurity of an unbeliever. On the lips of prophets You have thundered, oh Almighty God! To Assyria with strong voice Speak now through my lips! And hymn sacred to you Shall be sung in every temple; Above the broken idols Your law shall stand up, Above the broken idols Your law shall stand up. And hymn sacred to you Shall be sung in every temple; *[Along with the Levite, he enters Fenena's apartments]*

7. Coro di Leviti

Scena IV:

Leviti, che vengono cautamente dalla porta a destra, indi Ismaele che si presenta dal fondo.

Coro [B]
Che si vuol?
Chi mai ci chiama
Or di notte in dubbio loco?...

Ismaele
Il Pontefice vi brama...

Coro
Ismael!!!

Ismaele
Fratelli!

Coro
Orror!!!
Fuggi!.. va!

Ismaele
Pietade invoco!

Coro
Maledetto dal Signor!

Il maledetto non ha fratelli...
Non v'ha mortal che a lui favelli!
Ovunque sorge duro lamento
All'empie orecchie lo porta il vento!
Sulla sua fronte come baleno
Fulge il divino marchio fatal!
Invan al labbro presta il veleno,

7. Levites

Scene IV:

Levites carefully come from the door on the right, while Ismaele comes from the hall.

Chorus [B]
What do they want?
Who has called us in this ambiguous place at late night?...

Ismaele
The pontiff longs for you...

Chorus
Ismaele!!!

Ismaele
Brethren!

Chorus
Horror!
Flee!... Go!

Ismaele
I beg for your mercy

Chorus
Cursed by the Lord!

The man who is cursed has no brethren..
And no one will speak to him!
Cruel mourning arises everywhere
Carried by the wind to the wretch's ears!
On his brow like a sparkle of lightning
God's fatal mark shines!
In vain poison is ready for his lips,

invan al core vibra il pugnal,	In vain the dagger is ready to run through his heart,
invan al labbro presta il veleno,	In vain poison is ready for his lips,
invan al core vibra il pugnal,	In vain the dagger is ready to run through his heart,
invan al core vibra il pugnal,	In vain the dagger is ready to run through his heart,
invan al core vibra il pugnal!	In vain the dagger is ready to run through his heart!

Ismaele *[con disperazione]*
Per amor del Dio vivente
Dall'anatema cessate!
Il furor mi fa demente,

Ismaele *[desperate]*
For the love of the living God
Stop with your curses!
Fury is driving me insane,

O la morte per pietà!

Oh death, for pity's sake!

o la morte per pietà!

Oh death, for pity's sake!

o la morte per pietà!

Oh death, for pity's sake!

o la morte per pietà!

Oh death, for pity's sake!

Coro
Sei maledetto dal Signor, dal Signor!

Chorus
You are cursed by the Lord!

Ismaele
per pietà! ah per pietà!

Ismaele
For pity's sake! Ah for pity's sake!

Coro
Il maledetto non ha fratelli...
Non v'ha mortal che a lui favelli!

Chorus
The man who is cursed has no brethren..
And no one will speak to him!

Ismaele
Cessate!

Ismaele
Stop!

Coro
Ovunque sorge duro lamento
All'empie orecchie lo porta il vento!

Ismaele
Cessate!

Coro
Sulla sua fronte come baleno
Fulge il divino marchio fatal!

Ismaele
Ah!

Coro
Invan al labbro presta il veleno,
invan al core vibra il pugnal,

Ismaele
Ah!

Coro
invan al labbro presta il veleno,
invan al core vibra il pugnal,

invan al core vibra il pugnal,

invan al core vibra il pugnal!
/
 Maledetto dal Signor,
| maledetto dal Signor,
| maledetto dal Signor,
| maledetto dal Signor,
maledetto dal Signor,
| maledetto dal Signor,
| maledetto dal Signor,
| maledetto dal Signor,
| maledetto dal Signor, dal Signor,

Chorus
Cruel mourning arises everywhere
Carried by the wind to the wretch's ears!

Ismaele
Stop!

Chorus
On his brow like a sparkle of lightning
God's fatal mark shines!

Ismaele
Ah!

Chorus
In vain poison is ready for his lips,
In vain the dagger is ready to run through his heart,

Ismaele
Ah!

Chorus
In vain poison is ready for his lips,
In vain the dagger is ready to run through his heart,
In vain the dagger is ready to run through his heart,
In vain the dagger is ready to run through his heart!
Cursed by the Lord,
Cursed by the Lord,
Cursed by the Lord,
Cursed by the Lord,
Cursed by the Lord,
Cursed by the Lord,
Cursed by the Lord,
Cursed by the Lord,

| maledetto dal Signor, dal Signor!

Ismaele
| Oh la morte, oh la morte,

| **oh la morte per pietà!**

| **oh la morte, oh la morte,**

| **oh la morte per pietà!**

\ **per pietà! per pietà!**

Scena V:

Fenena, Anna, Zaccaria ed il Levita che porta la tavola della legge

Anna
Oh fratelli, perdonate!

Un'Ebrea salvato egli ha.

Coro [B]
Oh! che narri?

Zaccaria
Inni levate
All'Eterno!... È verità!

8. Finale Seconda Parte

Fenena
Ma qual sorge tumulto!

Ismaele, Zaccaria, Coro di Leviti
Oh Ciel! che fia!

Cursed by the Lord!

Ismaele
Oh the death, the death,

Oh death, for pity's sake!

Oh death, for pity's sake!

Oh death, for pity's sake!

for pity's sake! for pity's sake!

Scene V:

Fenena, Anna, Zaccaria and the Levite carrying the Table of the Law

Anna
Oh brethren, forgive me!

He saved a Hebrew woman.

Chorus [B]
Oh! Is that true?

Zaccaria
Raise hymns of praise
To the Lord!... It's true!

8. Second part Finale

Fenena
But what is that pandemonium!

Ismaele, Zaccaria, Levites
Oh Heaven! What can it be!

Scena VI:

Il vecchio Abdallo, tutto affannoso, e detti
entra il vecchio Abdallo tutto affannoso

Abdallo
Donna regal! Deh fuggi!.. infausto grido
Annunzia del mio re la morte!

Fenena
Oh padre!

Abdallo
Fuggi! Il popolo
Or chiama Abigaille,
E costoro condanna!

Fenena
Oh che più tardo!

Io qui star non mi deggio... in mezzo agli empi

Ribelli correrò...

Ismaele, Abdallo, Zaccaria, Coro di Leviti

Ferma! oh sventura!

Scena VII:

Sacerdote di Belo, Abigaille, Grandi, Magi, Popolo, Donne babilonesi
entra Sacerdote di Belo

Sacerdote di Belo
Gloria ad Abigaille!
Morte agli Ebrei!

Scene VI:

The old Abdallo enters gasping

Abdallo
Regal lady! Flee! … Those unlucky cries
announce the death of my King!

Fenena
Oh father!

Abdallo
You must flee! The people now
Call for Abigail
and condemn these men!

Fenena
Why do I delay!

I must not stay here… I shall hurry to the middle of the

Impious rebels…

Ismaele, Abdallo, Zaccaria, Levites

Stay! Oh, what a disaster!

Scene VII:

The High Priest of Baal, Abigail, Prophets, Babylonian women, crowd
The High Priest of Baal enters

The High Priest of Baal
Glory to Abigail!
Death to the Hebrews!

Abigaille *[a Fenena]* Quella corona or rendi!	**Abigail** *[to Fenena]* Now give me that crown!
Fenena Pria morirò...	**Fenena** I shall die first…
<div align="center">**Scena VIII:**</div>	<div align="center">**Scene VIII:**</div>
Nabucco, il quale si è aperta la via in mezzo allo scompiglio si getta fra Abigaille e Fenena; prende la corona e postasela in fronte grida ad Abigaille:	*Nabucco, makes his way through the crowd and throws himself between Abigail and Fenena; he takes the crown and placing it upon his head, shouts to Abigail:*
Nabucco Dal capo mio la prendi! *[terrore generale]*	**Nabucco** Take it from my head! *[all terrified]*
Nabucco S'appressan gl'istanti D'un'ira fatale; Sui muti sembianti Già piomba, già piomba il terror! Le folgori intorno Già schiudono l'ale! Apprestano un giorno Di lutto e squallor! /	**Nabucco** Here comes the moment Of a fatal fury; Upon their unspeaking faces Terror already falls! The thunderbolts are ready to fall! Here comes a day Of mourning and squalor!/
Abigaille \| S'appressan gl'istanti \| D'un'ira fatale; \| Sui muti sembianti \| Già piomba, già piomba il terror! Le folgori intorno \| Già schiudono l'ale! \| Apprestano un giorno \| Di lutto e squallor! \|	**Abigail** Here comes the moment Of a fatal fury; Upon their unspeaking faces Terror already falls! The thunderbolts are ready to fall! Here comes a day Of mourning and squalor!

Nabucco
| Sui muti, sui muti sembianti
| Già piomba il terror!
| Le folgori intorno
| Apprestano un giorno
\ Di lutto e squallor!

Ismaele
| S'appressan gl'istanti
| D'un'ira fatale;
| Sui muti sembianti
| Già piomba, già piomba il terror!
| Le folgori intorno
| Già schiudono l'ale!
| Apprestano un giorno
| Di lutto e squallor!
|

Abigaille
| Sui muti, sui muti sembianti
| Già piomba il terror!
| Le folgori intorno,
| Apprestano un giorno
| Di lutto e squallor!
|

Nabucco
| S'appressan gl'istanti
| D'un'ira fatale;
| Già piomba il terror! il terror!
| Le folgori intorno,
| Apprestano un giorno
\ Lutto e squallor!

Fenena
| S'appressan gl'istanti
| D'un'ira fatale;
| Sui muti sembianti
| Già piomba, già piomba il terror!
| Le folgori intorno
| Già schiudono l'ale!

Nabucco
Upon their unspeaking faces
Terror already falls!
The thunderbolts
are ready to fall!
Here comes a day of mourning and squalor!

Ismaele
Here comes the moment
Of a fatal fury;
Upon their unspeaking faces
Terror already falls!
The thunderbolts
are ready to fall!
Here comes a day of mourning and squalor!

Abigail
Upon their unspeaking faces
Terror already falls!
The thunderbolts
are ready to fall!
Here comes a day of mourning and squalor!

Nabucco
Here comes the moment
Of a fatal fury;
Terror already falls!
The thunderbolts
are ready to fall!
Here comes a day of mourning and squalor!

Fenena
Here comes the moment
Of a fatal fury;
Upon their unspeaking faces
Terror already falls!
The thunderbolts
are ready to fall!

| Apprestano un giorno
| Di lutto e squallor!

Ismaele
| Sui muti, sui muti sembianti
| Già piomba il terror!
| Le folgori intorno,
| Apprestano un giorno
| Di lutto e squallor!

Abigaille
| S'appressan gl'istanti
| D'un'ira fatale;
| Già piomba il terror! il terror!
| Le folgori intorno,
| Apprestano un giorno
| Di lutto e squallor!

Nabucco
| S'appressan gl'istanti
| D'un'ira fatale;
| Sui muti sembianti
| Già piomba il terror!
| Le folgori intorno,
| Apprestano un giorno
\ Di lutto e squallor!

Zaccaria, Anna, Abdallo, Gran Sacerdote, Coro [STB]
S'appressan

Abigaille, Fenena, Ismaele, Nabucco
S'appressan gl'istanti

Zaccaria, Anna, Abdallo, Gran Sacerdote, Coro
gl'istanti

Abigaille, Fenena, Ismaele, Nabucco
d'un'ira fatale,

Here comes a day of mourning and squalor!

Ismaele
Upon their unspeaking faces
Terror already falls!
The thunderbolts
are ready to fall!
Here comes a day of mourning and squalor!

Abigail
Here comes the moment
Of a fatal fury;
Terror already falls! Terror!
The thunderbolts
are ready to fall!
Here comes a day of mourning and squalor!

Nabucco
Here comes the moment
Of a fatal fury;
Upon their unspeaking faces
Terror already falls!
The thunderbolts
are ready to fall!
Here comes a day of mourning and squalor!

Zaccaria, Anna, Abdallo, High Priest, Chorus [STB]
Here comes

Abigail, Fenena, Ismaele, Nabucco
Here comes the moment

Zaccaria, Anna, Abdallo, High Priest, Chorus
The moment

Abigail, Fenena, Ismaele, Nabucco
Of a fatal fury,

Zaccaria, Anna, Abdallo, Gran Sacerdote, Coro
d'un'ira

Tutti
fatale;

Zaccaria, Anna, Abdallo, Gran Sacerdote, Coro
sui muti

Abigaille, Fenena, Ismaele, Nabucco
sui muti sembianti

Zaccaria, Anna, Abdallo, Gran Sacerdote, Coro
sembianti

Abigaille, Fenena, Ismaele, Nabucco
già piomba il terror,

Zaccaria, Anna, Abdallo, Gran Sacerdote, Coro
| già piomba, già piomba il terror!
|

Abigaille, Fenena, Ismaele, Nabucco
\ il terror!
/

Zaccaria, Anna, Abdallo, Gran Sacerdote, Coro
| Le folgori intorno
| Già schiudono l'ale!
| Apprestano un giorno
| Di lutto e squallor, di squallor,
| di squallor di squallor, di squallor,
| ah di lutto, di lutto e squallor!
|

Abigaille, Fenena, Ismaele, Nabucco
| Le folgori intorno,

Zaccaria, Anna, Abdallo, High Priest, Chorus
Of a fatal

All
Fury;

Zaccaria, Anna, Abdallo, High Priest, Chorus
Upon their unspeaking faces

Abigail, Fenena, Ismaele, Nabucco
Upon their unspeaking faces

Zaccaria, Anna, Abdallo, High Priest, Chorus
unspeaking faces

Abigail, Fenena, Ismaele, Nabucco
Terror already falls!

Zaccaria, Anna, Abdallo, High Priest, Chorus
Terror already falls!

Abigail, Fenena, Ismaele, Nabucco
Terror!

Zaccaria, Anna, Abdallo, High Priest, Chorus
The thunderbolts
are ready to fall!
Here comes a day of mourning and squalor!
Of squalor, Of squalor,
of mourning and squalor!

Abigail, Fenena, Ismaele, Nabucco
The thunderbolts,

| Apprestano un giorno
| Di lutto e squallor,
| di lutto e squallor,
| di lutto e squallor,
| di lutto e squallor,
\ di lutto e squallor, ah!

Nabucco
S'oda or me!... Babilonesi,
Getto a terra il vostro Dio!
Traditori Egli v'ha resi,
Volle tôrvi al poter mio;
Cadde il vostro, o stolti Ebrei,
Combattendo contro me.
Ascoltate i detti miei...
V'è un sol Nume... il vostro Re!

Fenena *[atterrita]*
Cielo!

Sacerdote di Belo
Che intesi?

Zaccaria, Coro di Leviti [B]
Ahi stolto!...

Coro di Guerrieri [TT]
Nabucco viva!

Nabucco
Il volto
A terra omai chinate,
Me Nume, me adorate!

Zaccaria
Insano! a terra, a terra
Cada il tuo pazzo orgoglio...
Iddio pel crin t'afferra,
Già ti rapisce il soglio!

are ready to fall
Here comes a day of mourning and squalor,
of mourning and squalor,
of mourning and squalor,
of mourning and squalor,
of mourning and squalor, ah!

Nabucco
Here me now!... Babylonians,
I throw your God to the ground!
He has turned you into traitors,
Wishing to steal you from my power;
Your God has fallen, oh foolish Hebrews,
Fighting against me.
Hear my words....
There is only on God... Your King!

Fenena *[terrified]*
Heaven!

High Priest of Baal
What have I heard?

Zaccaria, Levites [B]
Ahi you foolish!...

Soldiers [TT]
Hail Nabucco!

Nabucco
Bend
Your faces to the ground,
I am God, venerate me!

Zaccaria
You madman! May your insane
Pride be thrown to the ground...
God will grab you by the hair,
Already he steals the throne from you!

Nabucco
E tanto ardisci?
[ai Guerrieri] O fidi,
A piè del simulacro
Quel vecchio omai si guidi,
Ei pera col suo popolo...

Fenena
Ebrea con lor morrò.

Nabucco *[furibondo]*
Tu menti!.. Oh iniqua, prostrati
Al simulacro mio.

Fenena
Io sono Ebrea!

Nabucco *[prendendola per un braccio]*
Giù!.. prostrati...
Non son più re, son Dio!!
Il fulmine scoppia vicino al Re. Nabucodonosor pare sospinto da una forza soprannaturale, stravolge gli occhi, e la follia appare in tutti i suoi lineamenti. A tanto scompiglio succede un profondo silenzio.

Tutti *[eccetto Nabucco]*
Oh come il cielo vindice
L'audace fulminò!

Nabucco
Chi mi toglie il regio scettro?...
Qual m'incalza orrendo spettro!..
Chi pel crine ohimè! m'afferra?...
Chi mi stringe?... chi m'atterra,
chi, chi m'atterra, chi, chi m'atterra?
chi? chi?
Oh! mia figlia! e tu, e tu pur anco
Non soccorri al debil fianco?...

Nabucco
Do you challenge so much?
[to the soldiers] Oh loyal men,
To the foot of the simulacrum
Take this old man,
He shall perish along with his people...

Fenena
As a Hebrew I will die with them.

Nabucco *[raging]*
You lie!... oh unlucky girl, Prostrate
Yourself before my figure.

Fenena
I am Hebrew!

Nabucco *[taking her by her arm]*
Bow! ... Prostrate yourself...
I am no longer King, I am God!!
The thunder bursts near the King. Nabucco moved by supernatural forces is terrified. The madness can be seen in every trait of his face. A deep silence follows this confusion.

All *[except Nabucco]*
The vindictive heaven
Has crashed the arrogant man!

Nabucco
Who has stolen my royal sceptre?...
What scaring ghost haunts me?
Who grabs me by the hair?
Who crushes me?... Who knocks me down?
Who knocks me down?
Who? Who?
Oh! My daughter! Do even you not
Help me in my vulnerability?...

Ah fantasmi ho sol presenti... Hanno acciar di fiamme ardenti! È di sangue il Ciel vermiglio, Sul mio capo si versò! ah sul mio capo, sul mio capo si versò! Ah... ah perchè, perchè sul ciglio Una lagrima spuntò? Ah! perchè, perchè dal ciglio una lagrima, una lagrima spuntò? Ah! perchè, perchè dal ciglio una lagrima, una lagrima spuntò? Chi mi regge... io manco... **Zaccaria** Il cielo Ha punito il vantator! **Abigaille** [*raccogliendo la corona caduta dal capo di Nabucodonosor*] Ma del popolo di Belo Non fia spento lo splendor! *Fine della Parte seconda*	I can only see ghosts here... They have a burning swords of fire. The red blood sky, Has dropped upon my head! Ah upon my head, has dropped upon my head! Ah...ah why do a tear flow from my Eyes? ah why do a tear flow from my Eyes? ah why do a tear flow from my Eyes? Who will hold me... I am collapsing... **Zaccaria** Heaven Has punished the arrogant! **Abigail** [*picking up the crown fallen from Nabucco's head*] May not perish The great fame of the people of Baal! *End of the Part two*

# Parte Terza	# Part Three
La profezia *Le fiere dei deserti avranno in Babilonia la loro stanza insieme coi gufi, e l'ulule vi dimoreranno.* Geremia LI *[sic]*	*The prophecy* *The wild beasts of the desert shall settle in Babylon along with the howls, and the hawk owls shall shall dwell.* Geremia LI *[sic]*
## 9. Introduzione	## 9. Introduction
### Scena Prima:	### Scene One:
Orti pensili. Abigaille è sul trono. I Magi, i Grandi sono assisi a' di lei piedi; vicino all'ara ove s'erge la statua d'oro di Belo sta coi seguaci il Gran Sacerdote. Donne babilonesi, Popolo, Soldati.	Hanging Garden. Abigail seats on the throne. The Prophets and The Nobles on her feet; near the altar and the golden statue of Baal, stands the High Priest with his followers. Babylonian women, Crowd, Soldiers.
Coro [SSATTBB] È l'Assiria una regina, Pari a Bel potente in terra; Porta ovunque la ruina, la ruina Se stranier la chiama in guerra, chiama in guerra: Or di pace fra i contenti, Degno premio del valor, Scorrerà suoi dì, suoi dì ridenti Nella gioia, nella gioia, nella gioia e nell'amor, nella gioia, nella gioia, nella gioia e nell'amor. Or di pace fra i contenti, Degno premio del valor,	**Chorus** [SSATTBB] Assyria is a queen, As potent on earth as Baal; She brings ruin everywhere, If a stranger declares war to her, Declares war to her: The happiness of peace, Is the deserving reward of valour, She will spend her smiling days In joy, in joy, in joy and Love, In joy In joy, in joy and love. The happiness of peace, Is the deserving reward of valour,
Scorrerà suoi dì ridenti	**She will spend her smiling days**

Nella gioia e nell'amor,	**In joy and love,**
nella gioia e nell'amor,	In joy and love,
nella gioia e nell'amor,	in joy and love,
ah nella gioia e nell'amor,	Ah in joy and love,
nella gioia e nell'amor,	In joy and love,
nella gioia e nell'amor,	In joy and love,
ah nella gioia e nell'amor,	Ah in joy and love,
nell'amor, nell'amor,	In joy and love,
sì, nella gioia e nell'amor,	Yes, in joy and love,
sì, nella gioia e nell'amor.	Yes, in joy and love.

10. Scena e Duetto

Sacerdote di Belo
Eccelsa donna, che d'Assiria il fato
Reggi, le preci ascolta
De' fidi tuoi! Di Giuda gli empi figli
Perano tutti, e pria colei che suora
A te nomar non oso...
Essa Belo tradì...
[presenta la sentenza ad Abigaille]

Abigaille *[con finzione]*
Che mi chiedete?... Ma chi s'avanza...

10. Scene and Duet

High Priest of Baal
Sublime lady, who rules the fate of Assyria,
hear the prayers of your faithful
Subjects! The impious children of Judah
Must all be killed, and first of all that woman
whom I dare not call your sister..
She has betrayed Baal...
[He shows the decree to Abigail]

Abigail *[pretending]*
What are you asking me?... But who comes here..

Scena II:

Nabucodonosor con ispida barba e lacere vesti presentasi sulla scena. Le guardie, alla cui testa è il vecchio Abdallo, cedono rispettosamente il passo.

Abigaille
Qual audace infrange
L'alto divieto mio?... Nelle sue stanze
Si tragga il veglio!..

Nabucco [*sempre fuori di sè*]
Chi parlare ardisce
Ov'è Nabucco?

Abdallo [*con divozione*]
Deh! Signore, mi segui…

Nabucco
Ove condur mi vuoi? Lasciami... Questa
È del consiglio l'aula... Sta... Non vedi?

M'attendon essi... Il fianco
Perché, perché mi reggi? Debile sono, è vero,
Ma guai se alcuno il sa! Vo' che mi creda
Sempre forte ciascun... Lascia...Ben io
Or troverò mio seggio...
[*s'avvicina al trono e fa per salirvi*]

Chi è costei?

Oh qual baldanza!

Abigaille [*scendendo dal trono*]
Uscite, o fidi miei!
[*si ritirano tutti*]

Scene II:

Nabucco enters with ruffled beard and poor clothes. The guards, with Abdallo at their head, give way respectfully to him.

Abigail
What bold fellow
Breaks my royal command?... Take the old man back to his apartments!...

Nabucco [*out of his mind*]
Who dares to speak with such tones
In the presence of Nabucco?

Abdallo [*respectfully*]
My Lord, follow me...

Nabucco
Where are you taking me? Leave me…
This is the council chamber… Can't you see?
They're waiting for me…
Why do you hold me? I'm weak, it's true,
It would be a trouble if anyone should know it! I want everyone to think I'm still strong…
Leave me…
I'll find my seat on my own..
[*approaching to the throne and tries to mount it*]

Who is this woman?

What presumption!

Abigail [*descending from the throne*]
Get out, my loyal subjects!
[*All go out*]

Scena III:	**Scene III:**
Nabucodonosor ed Abigaille	Nabucco and Abigail
Nabucco Donna, chi sei?	**Nabucco** Woman, who are you?
Abigaille Custode Del seggio tuo qui venni!..	**Abigail** As the custodian Of your throne I came here!...
Nabucco Tu del mio seggio? Oh frode! Da me ne avesti cenni? Da me ne avesti cenni? Oh frode!	**Nabucco** You on my throne? Oh imposter! When did I command it? When did I command it? Oh imposter!
Abigaille Egro giacevi... Il popolo Grida all'Ebreo rubello; Porre il regal suggello Al voto suo dêi tu *[gli mostra la sentenza]* al voto suo dêi tu, al voto suo dêi tu! Morte qui sta pei tristi...	**Abigail** While you were sick… The people Railed against the rebellious Hebrew; You must sign their decree With your royal seal *[showing the decree]* You must sign their decree, You must sign their decree! Death to the impious rebels…
Nabucco Che parli tu?...	**Nabucco** What are you saying?...
Abigaille Soscrivi!	**Abigail** Sign it!
Nabucco Un rio pensier...	**Nabucco** A thought bothers me…
Abigaille Resisti? Sorgete Ebrei giulivi!	**Abigail** You refuse? Then come to light, joyful Hebrews!

Levate inni di gloria / Al vostro Iddio!... \|	And sing hymn of glory To your God!...
Nabucco \ Che sento?	**Nabucco** What did I hear?
Abigaille Preso da vil sgomento, Nabucco non è più!	**Abigail** Filled with mean fear, Nabucco is no longer himself!
Nabucco Menzogna!! A morte, a morte Tutto Israel sia tratto! Porgi! *[pone il suggello, e torna la carta ad Abigaille]*	**Nabucco** You're lying! Death, death To the whole of Israel! Bring it! *[he puts the royal seal on the parchment and brings it back to Abigail]*
Abigaille *[con gioia]* Oh mia lieta sorte! Oh mia lieta sorte! L'ultimo grado è fatto!	**Abigail** *[joyful]* Oh what good fortune! Oh what good fortune! The last block is overcome!
Nabucco Oh!... ma Fenena!...	**Nabucco** Oh!... But Fenena!...
Abigaille Perfida Si diede al falso Dio!... *[per partire]* Oh pera!	**Abigail** Wiched She gave herself to the false God!... *[leaving]* Now she shall die!
Nabucco *[fermandola]* È sangue mio!	**Nabucco** *[stopping her]* She is my blood!
Abigaille *[dà la carta a due guardie che tosto partono]* Niun può salvarla!..	**Abigail** *[She gives the parchment to two guards who leave]* No one can save her!..
Nabucco *[coprendosi il viso]*	**Nabucco** *[covering his face]*

Orror!

Abigaille
D'un'altra figlia…

Nabucco
Prostrati,
O schiava, al tuo signor!...
[cerca nel seno il foglio che attesta la servile nascita d'Abigaille]

Abigaille
Stolto! qui volli attenderti!...
Io schiava? Io schiava?

Nabucco
Apprendi il ver!...

Abigaille *[traendo dal seno il foglio e facendolo in pezzi]*
Tale ti rendo, o misero,
Il foglio menzogner!..

Nabucco
(Oh di qual onta aggravasi
Questo mio crin canuto!
Invan la destra gelida
Corre all'acciar temuto!
Ahi miserando veglio!...
L'ombra tu sei del re,
l'ombra tu sei, l'ombra tu sei,
l'ombra, l'ombra tu sei del re.

Abigaille
(Oh dell'ambita gloria
Giorno, tu sei venuto!

Nabucco
Ahi misero!

What horror!

Abigail
Another daughter...

Nabucco
Prostrate yourself,
Slave, to your Lord!...
[searching in his habit for the document that proves Abigail's poor birth]

Abigail
Fool! I chose to awaits you!...
I'm a slave? I'm a slave?

Nabucco
Hear the truth!...

Abigail *[Extracting the document from her breast, and tearing it apart]*
Thus I return, wretched,
The false document to you!...

Nabucco
What deep shame causes suffering to
My greying head!
In vain my freezing hand
Flies to the sword that once was feared!
Oh wretched old man!...
You are only a shadow of the king,
You are only a shadow,
You are only a shadow of the king,

Abigail
Oh of long awaited glory
The day has come!

Nabucco
Wretched!

Abigaille
Assai più vale il soglio
Che un genitor, che un genitor perduto;

Nabucco
Ah!

Abigaille
Alfine cadranno i popoli
Di vile schiava, di vile schiava al piè,

Nabucco
Ahi miserando veglio!...

Abigaille
Cadranno al piè,

Nabucco
L'ombra tu sei del re.

Abigaille

sì, cadranno al piè,

/ Nabucco

| **Ahi miserando veglio!**

| **L'ombra tu sei del re,**

| **Ahi miserando veglio!**

| **L'ombra, ah l'ombra son io,**

| **son io del re,**

| **Abigaille**

| **Alfine cadranno i popoli**

Abigail
The throne matters far more than
A lost father;

Nabucco
Ah!

Abigail
At last the people will fall
At the feet of the humble slave,

Nabucco
Ah, wretched old man!...

Abigail
 the people will fall at the feet,

Nabucco
You are only a shadow of the king.

Abigail

the people will fall at the feet,

Nabucco

Ah, wretched old man!

You are only a shadow of the king,

Ah, wretched old man!

I am the shadow, the shadow

of the king,

Abigail

At last the people will fall at the feet

| Di vile schiava al piè,

| Alfine cadranno i popoli

\ Di vile schiava al piè,

Nabucco

ahi misero!

Abigaille

al piè,

Nabucco

ahi misero!

Abigaille

al piè,

/ Nabucco

| l'ombra son del re.)

| **Abigaille**

\ al piè.)
[odesi dentro suono di trombe]

Nabucco
Oh qual suono!

Abigaille
Di morte è suono
Per gli Ebrei che tu dannasti!

Nabucco

Of the humble slave,

At last the people will fall at the feet

Of the humble slave,

Nabucco

Ah wretched!

Abigail

At the feet

Nabucco

Ah wretched!

Abigail

At the feet

Nabucco

I'm the shadow of the king.

Abigail

At the feet
[Sounds of trumpets are heard]

Nabucco
What is that sound!

Abigail
It's the deadly sound
of the Hebrews that you have condemned!

Nabucco
Guards, there! I am betrayed!...

Guardie, olà!... tradito io sono!...
Guardie!
[si presentano alcune Guardie]

Abigaille
O stolto!.. e ancor contrasti?..
Queste guardie io le serbava
Per te solo, o prigionier!

Nabucco
Prigionier!

Abigaille
Sì!... d'una schiava
Che disprezza il tuo poter!

Nabucco
Prigionier!

Abigaille
Sì!..

Nabucco
Prigionier!

Abigaille
Sì!..

Nabucco
Deh perdona, deh perdona
Ad un padre che delira!
Deh la figlia mi ridona,
Non orbarne il genitor!
Te regina, te signora
Chiami pur la gente assira,
Questo veglio non implora
Che la vita del suo cor!

Abigaille
Esci!.. invan mi chiedi pace,
Me non move il tardo pianto;

Guards!
[some guards come]

Abigail
Fool!.. You still contrast me?..
I have reserved these guards to
Imprison you!

Nabucco
Prisoner!

Abigail
Yes! ... Of a slave
Who despises your power!

Nabucco
Prisoner!

Abigail
Yes!

Nabucco
Prisoner!

Abigail
Yes!..

Nabucco
Oh please, forgive
A father who is mad!
Oh give me back my daughter,
Do not leave your father alone!
Let the people of Assyria call you
Queen and lady,
This old man only begs for the
Life of his heart's joy

Abigail
Get out! ... In vain you beg me for peace,
I am not moved by your late tears;

Nabucco \| Ah perdona! \|	**Nabucco** Ah forgive!
Abigaille \ Tal non eri, o veglio audace, Nel serbarmi al disonor, / Tal non eri, o veglio audace, \|	**Abigail** Such you were not, arrogant old man, When you saved dishonor for me, Such you were not, arrogant old man,
Nabucco \| Ah perdona! \|	**Nabucco** Ah forgive!
Abigaille \ Nel serbarmi, nel serbarmi al disonor.	**Abigail** When you saved dishonor for me.
Nabucco Deh perdona, deh perdona Ad un padre che delira!	**Nabucco** Oh please, forgive A father who is mad!
Abigaille Invano,	**Abigail** In vain,
Nabucco Deh la figlia mi ridona, Non orbarne il genitor! /	**Nabucco** Oh give me back my daughter, Do not leave your father alone!
Abigaille \| Me non move il tardo pianto; \| Esci!.. insano. \|	**Abigail** I am not moved by your late tears; Get out! .. Madman.
Nabucco \| Te regina, te signora \| Chiami pur la gente assira, \ Questo veglio non implora Che la vita del suo cor!	**Nabucco** Let the people of Assyria call you Queen and lady, This old man only begs you for the Life of his heart's joy!
Abigaille Oh vedran se a questa schiava Mal s'addice il regio manto! / Oh vedran s'io deturpava	**Abigail** Now we'll see if the royal mantle Doesn't suit this slave! Oh we'll see If I dishonor

| Dell'Assiria lo splendor!
| Oh vedranno s'io deturpava
| Dell'Assiria, dell'Assiria lo splendor!
|

Nabucco
| Deh perdona, deh perdona
| Ad un padre che delira!
| Ah la figlia mi ridona,
| Non orbarne il genitor,
\ non orbarne il genitor!

Nabucco
Deh perdona!

Abigaille
Invan lo chiedi,

Nabucco
deh perdona!

Abigaille
invan lo chiedi,
/

Abigaille
| invan lo chiedi, invano lo chiedi
| a me, no, invan, invano, ah no.
|

Nabucco
| io non imploro che la vita del mio cor!
\ deh perdona! deh perdona! a me!

11. Coro e Profezia

Scena IV:

Le sponde dell'Eufrate. Ebrei incatenati e costretti al lavoro.

Coro [SSATTB]

the magnificence of Assyria!
Oh we'll see If I dishonor
the magnificence of Assyria!

Nabucco
Ah forgive, forgive
A father who is mad!
Oh give me back my daughter,
Do not leave your father alone!
Do not leave your father alone!

Nabucco
Ah forgive!

Abigail
In vain you beg for my forgiveness,

Nabucco
Ah forgive!

Abigail
In vain you beg for my forgiveness,

Abigail
In vain you beg for my forgiveness,
ah no, in vain you beg, no.

Nabucco
I only beg for the life of my heart's joy!
Ah forgive! Forgive me!

11. Chorus and Prophecy

Scene IV

On the banks of the Euphrates. Hebrews in chains and at hard labour.

Chorus [SSATTB]

Va, pensiero, sull'ali dorate, Va, ti posa sui clivi, sui colli Ove olezzano tepide e molli	Fly, my tought, on golden wings, go and settle on hills and dales where the soft, and warm airs
L'aure dolci del suolo natal!	of our native land smell ambrosial! Greet the banks of Jordan,
Del Giordano le rive saluta,	
Di Sïon le torri atterrate...	and the fallen towers of Zion...
Oh mia patria sì bella e perduta!	Oh my country, so adorable and lost!
Oh membranza sì cara e fatal!	Oh memory so dear and so full of pain!
Arpa d'ôr dei fatidici vati	Golden harp of the prophets
Perchè muta dal salice pendi?	why do you hang silent upon the willow?
Le memorie nel petto raccendi,	Reignite the memories in our bosom,
Ci favella del tempo che fu!	and speak of times passed by!
O simìle di Solima ai fati	Remembering the fate of Jerusalem
Traggi un suono di crudo lamento,	Either play a theme of depressing grief,
O t'ispiri il Signore un concento	Or let the Lord encourage us
Che ne infonda al patire virtù,	With the strength to bear our pains,
che ne infonda al patire virtù,	With the strength to bear our pains,
che ne infonda al patire virtù, al patire virtù!	With the strength to bear our pains, to bear our pains!

Scena V:
Zaccaria e detti

Zaccaria
Oh chi piange?.. di femmine imbelli

Chi solleva lamenti all'Eterno?..
Oh sorgete, angosciati fratelli,
Sul mio labbro favella il Signor!

Del futuro nel buio discerno...
Ecco rotta l'indegna, l'indegna catena!...
Piomba già sulla perfida arena
Del leone di Giuda, di Giuda il furor!

Coro [SSATTB]
Oh futuro!

Zaccaria
A posare sui crani, sull'ossa
Qui verranno le jene, i serpenti!
Fra la polve dall'aure commossa
Un silenzio fatal regnerà!
Solo il gufo suoi tristi lamenti Spiegherà
quando viene la sera...
Niuna pietra ove sorse l'altiera
Babilonia allo stranio dirà!

Coro
Oh qual foco nel veglio balena!
Sul suo labbro favella il Signor!
/ sul suo labbro favella,
| favella il Signor... sì, sì, sì.
| Sì, fia rotta l'indegna catena,
| si scuote di Giuda il valor!
| Già si scuote, già si scuote di Giuda il valor,
| già si scuote, già si scuote il valor!
|

Scene V:
Zaccaria

Zaccaria
Oh who is it that cries?... As a trembling woman
Who is it that raises grief to the Almighty?..
Oh arise, brothers in agony,
The Lord speaks through my lips!

In the darkness of the future I can see...
Behold the scornful chains are broken!...
Upon the traitorous sand
The fury of the Lion of Judah falls!

Chorus [SSATTB]
Oh lucky future!

Zaccaria
To dwell upon the skulls and bones
snakes and hyenas will come here!
Among the dust lifted up by the wind
A hopeless silence shall reign!
Only the owl will unfold its sad moaning
when evening falls...
Not even a stone will remain to tell
the stranger where once proud Babylon existed!

Chorus
Oh what fire burns in the old man!
The Lord speaks through his lips!
The Lord speaks through his lips,
The Lord speaks... yes.
Yes, the scornful chains shall be broken,
The valour of Judah is already awakened!
The valour is already awakened!

The valour is already awakened!

Zaccaria
| Niuna pietra ove sorse l'altiera
| Babilonia allo stranio dirà!
|
Niuna pietra ove sorse l'altiera, l'altiera
| Babilonia allo stranio dirà!
|
Niuna pietra allo stranio dirà! ah dirà!
\
niuna pietra allo stranio dirà! ah dirà!

Fine della Parte terza

Zaccaria
Not even a stone will remain to tell
the stranger where once proud Babylon
existed!
Not even a stone will remain to tell
the stranger where once proud Babylon
existed!
Not even a stone will remain to tell
the stranger!
Not even a stone will remain to tell
the stranger!

End of Part Three

## Parte quarta	## Part Four
L'idolo infranto *Bel è confuso: i suoi idoli sono rotti in pezzi* Geremia XLVIII *[sic]* Appartamento nella reggia, come nella Parte seconda	**The broken Idol** *Baal is confused: his idol are all broken in pieces* Geremia XLVIII An apartment in the royal palace, as in part two
12. Scena ed Aria Nabucco	**12. Scene and Nabucco Aria**
### Scena Prima	### Scene One
Nabucodonosor è seduto sovra un sedile e trovasi immerso in profondo sopore	*Nabucco seats upon a chair and falls asleep.*
Nabucco *[svegliandosi tutto ansante]* Son pur queste mie membra? Ah! fra le selve Non scorrea anelante Quasi fiera inseguita?... Ah sogno ei fu... terribil sogno! *[applausi al di fuori]* Or ecco Il grido di guerra!... Oh, la mia spada!.. Il mio destrier, che alle battaglie anela Quasi fanciulla a danze!	**Nabucco** *[awakening out of breath]* These are my limbs! Ah! Through the woods was I not running, craving like a hunted beast?... Ah just a dream... A terrible dream! *[applause]* Now behold That's the cry of war!... Oh, my sword!.. My charger, craving for battle as a young girl thirsts for dancing!
Oh prodi miei... Sionne,	**Oh my valorous soldiers... Zion,**
La superba cittade, ecco, torreggia...	**The proud city, standing here...**
Sia nostra, cada in cenere!	**We must conquer, let her fall in ashes!**
Coro di dentro *[B]* Fenena!	**Chorus from within** *[B]* Fenena!

Nabucco
Oh sulle labbra de' miei fidi il nome
Della figlia risuona! Ecco! Ella scorre
Fra le file guerriere!...
[s'affaccia alla finestra]

Ohimè! traveggo?

Perché le mani di catene ha cinte?

Piange!

Coro di dentro *[TTBB]*
Fenena a morte.
[tuoni e lampi, il volto di Nabucco prende un'altra espressione,; corre alla porta e, trovatala chiusa, grida]

Nabucco
Ah prigioniero io sono!
[ritorna alla loggia, tiene lo sguardo fisso verso la pubblica via, indi si tocca la fronte ed esclama]
Dio degli Ebrei, perdono!
[s'inginocchia]
Dio di Giuda! l'ara e il tempio
A te sacri, a te sacri, sorgeranno...
Deh mi togli, mi togli a tanto affanno,
deh mi togli a tanto affanno
E i miei riti, e i miei riti struggerò.
Tu m'ascolti... Già dell'empio
Rischiarata è l'egra mente! ah
Dio verace, onnipossente
Adorarti, adorarti ognor saprò,
adorarti ognor saprò,
adorarti ognor saprò.
[si alza e va per aprire con violenza la porta]
Porta fatal! oh t'aprirai!

Nabucco
Oh on the lips of my loyal subjects
I hear my daughter's name! See! She's surrounded by soldiers!...
[looking from the balcony]

Oh! Am I dreaming?

Why are her hands in chains?

She's crying|

Chorus from within *[TTBB]*
Death to Fenena.
[Thunder and lightning, Nabucco's face changes its expression; running to the locked doors, shouts]

Nabucco
Ah, I am a prisoner!
[He returns to the balcony, staring at the road, then he touches his brow and shouts out]
God of the Hebrews, forgive me!
[down on his knees]
God of Judah! The altar and temple
sacred to you, sacred to you shall rise...
Release me from this dreadful agony,
Release me from this dreadful agony,
And I shall reject my rites.
You can hear me... The sinful mind of this impious man is already cleared! Ah
True and Almighty God
I shall worship you always,
I shall worship you always,
I shall worship you always.
[He rises and tries to force the locked door]

Fatal door, open now!

Scena II	**Scene II**
Abdallo, Guerrieri babilonesi, e detto	Abdallo, Babylonian soldiers
Abdallo Signore, Ove corri?	**Abdallo** My lord, Where are you going?
Nabucco Mi lascia...	**Nabucco** Leave me...
Abdallo Uscir tu brami Perchè insulti ognun alla tua mente offesa?	**Abdallo** You want to flee So that your offended mind may be harmed?
Coro di Guerrieri [TB] Oh noi tutti qui siamo in tua difesa!	**Soldiers** [TB] We are all here to defend you!
Nabucco *[ad Abdallo]* Che parli tu! la mente Or più non è smarrita!... Abdallo, il brando, Il brando tuo...	**Nabucco** *[to Abdallo]* What are you saying? My mind is no longer lost!... Abdallo, my sword My sword..
Abdallo *[sorpreso e con gioia]* Per conquistare il soglio Eccolo, o re!...	**Abdallo** *[surprised and happy]* To take your throne back Here it is, oh King!...
Nabucco Salvar Fenena io voglio.	**Nabucco** I want to save Fenena.
Abdallo, Coro Cadran, cadranno i perfidi Come locuste, locuste al suolo! Per te vedrem rifulgere Sovra l'Assiria, l'Assiria il sol!	**Abdallo, Chorus** The villains shall fall like locusts to the ground! Through you we shall see the sun shine upon Assyria again!
Nabucco O prodi miei, seguitemi, S'apre alla mente il giorno;	**Nabucco** Oh valorous soldiers, follow me, My mind is ready for the day;

Ardo di fiamma insolita,
Re dell'Assiria io torno!
Di questo brando al fulmine
Cadranno gli empi, cadranno al suolo;
Tutto vedrem rifulgere
Di mia corona, corona al sol,

Abdallo, Coro
Per te vedrem,

Nabucco, Abdallo, Coro
vedrem rifulgere

Nabucco
Di mia corona al sol,
vedrem tutto rifulgere
di mia corona al sol,

Abdallo, Coro
per te,

Nabucco
di mia corona,

Abdallo, Coro
per te,

Nabucco
corona al sol,

Abdallo, Coro
per te,

Nabucco
vedrem tutto rifulgere
di mia corona al sol,

Abdallo, Coro
per te,

I burn with extraordinary fire,
I return as King of Assyria!
At the gleam of this sword
the impious shall fall to the ground;
We shall see everything shining
like the sun in my crown,

Abdallo, Chorus
Through you we shall see,

Nabucco, Abdallo, Chorus
We shall see everything shining

Nabucco
like the sun in my crown,
We shall see everything shining
like the sun in my crown,

Abdallo, Chorus
Through you,

Nabucco
in my crown,

Abdallo, Chorus
Through you,

Nabucco
like the sun in my crown,

Abdallo, Chorus
Through you,

Nabucco
We shall see everything shining
like the sun in my crown,

Abdallo, Chorus
Through you,

Nabucco di mia corona,	**Nabucco** in my crown,
Abdallo, Coro per te,	**Abdallo, Chorus** Through you,
Nabucco corona al sol, ah	**Nabucco** like the sun in my crown, ah
Abdallo, Coro Per te vedrem,	**Abdallo, Chorus** Through you we shall see,
Nabucco Di mia corona al sol, /	**Nabucco** like the sun in my crown,
Abdallo, Coro \| vieni, vieni, vedrem rifulgere \| sovra l'Assiria il sol, \| vieni, vieni, vedrem rifulgere \| sovra l'Assiria il sol, \| andiam, andiam, andiam, andiam. \|	**Abdallo, Chorus** Come, come, we shall see the sun shine upon Assyria again, Come, come, we shall see the sun shine upon Assyria again, go, go now.
Nabucco \| andiam, vedrem rifulgere \| di mia corona al sol, \| andiam, vedrem rifulgere \| di mia corona al sol, \ andiam.	**Nabucco** Let's go, we shall see everything shining like the sun in my crown, Let's go, we shall see everything shining like the sun in my crown, Let's go.

13. Finale Ultimo

13. Last Finale

Scena III:

Scene III:

Orti pensili come nella Parte terza. Zaccaria, Anna, Fenena, il Sacerdote di Belo, Magi, Ebrei, Guardie, Popolo.

Hanging gardens. Zaccaria, Anna, Fenena, The High Priest of Baal, Prophets, Hebrews, soldiers, men and women.

Il sacerdote di Belo è sotto il peristilio del tempio presso di un'ara espiatoria, ai lati

The High Priest of Baal stands by a sacrificial altar surrounded by two

della quale stanno in piedi due sacrificatori armati di asce. Una musica cupa e lugubre annuncia l'arrivo di Fenena e degli Ebrei condannati a morte; la quale s'innoltra circondata dalle Guardie e dai Magi. Giunta Fenena nel mezzo della scena (si ferma e) s'inginocchia davanti a Zaccaria.

Zaccaria
Va! la palma del martirio,
Va! conquista, o giovinetta;
Troppo lungo fu l'esiglio,
È tua patria il Ciel... t'affretta!

Fenena
Oh dischiuso è il firmamento!
Al Signor lo spirto anela...
Ei m'arride, e cento e cento
Gaudi eterni a me disvela!
O splendor degl'astri, addio!...
Me di luce irradia Iddio!
Già dal fral, che qui ne impiomba,
Fugge l'alma, fugge l'alma e vola al ciel!
fugge l'alma e vola al ciel!
e vola, e vola al ciel!
fugge l'alma e vola al ciel!
e vola al ciel!

Coro *[di dentro]* [B]
Viva Nabucco!

Anna, Fenena, Ismaele, Zaccaria, Sacerdote, Coro di Ebrei [SATTB]
Qual grido è questo!

Coro *[di dentro]*
Viva Nabucco!

Zaccaria
Si compia il rito!

executioners armed with hatchets. Dark and lugubrious strains announce the presence of Fenena and the Hebrews, condemned to die. Fenena, surrounded by soldiers and prophets, stays in the middle of the scene and kneels before Zaccaria,

Zaccaria
Go, win the palm of martyrdom
go and win it, oh young maid;
Your exile lasted too long,
Your home is Heaven... Hurry!

Fenena
Oh, the firmament opens!
My soul is thirsty for the Lord...
He smiles upon me and hundreds
of eternal joys reveals to me!
Farewell, brilliance of the stars!...
God's radiant light shines upon me!
From this frail body, that holds us here,
my soul flees already and flies to Heaven!
my soul escapes and flies to Heaven!
and flies to Heaven!
my soul escapes and flies to Heaven!
and flies to Heaven!

Chorus *[from within]* [B]
Long live Nabucco!

Anna, Fenena, Ismaere, Zaccaria, The High Priest, Hebrews [SATTB]
What are they crying!

Chorus *[from within]* [B]
Long live Nabucco!

Zaccaria
Let the rite be concluded!

Scena IV

Nabucco accorrendo con spada sguainata, seguìto da Guerrieri e da Abdallo

Nabucco
Stolti, fermate! L'idol funesto,
Guerrier, frangete qual polve al suol.
[L'idolo cade infranto da sè]

Anna, Fenena, Ismaele, Zaccaria, Sacerdote, Abdallo, Coro
Divin prodigio!

Nabucco
Ah torna, Israello,
Torna alle gioie, alle gioie del patrio suol!
Sorga al tuo Nome tempio novello...
Ei solo è grande, è forte, è forte Ei sol!

L'empio tiranno Ei fe' demente,
Del re pentito diè pace al sen...

D'Abigaille turbò la mente,
Sì che l'iniqua bebbe il veleno!
Ei solo è grande, è forte Ei sol!

Figlia, adoriamlo prostrati al suol. *[tutti inginocchiate]*

Tutti [SSATTBB]
Immenso Jeovha,

Fenena, Ismaele, Nabucco, Zaccaria
Chi non ti sente?

Tutti
Chi non è polvere

Scene IV

Nabucco runs with his unsheathed sword, followed by his soldiers and Abdallo

Nabucco
Stop, wicked people! The foreboding idol
soldiers, smash to the ground like dust.
[The idol falls and breaks in pieces]

Anna, Fenena, Ismaele, Zaccaria, The High Priest, Abdallo, Chorus
Divine miracle!

Nabucco
Ah Israel, return once more
to the joys of your native land!
May a new temple be built to your God...
He alone is great, mighty, mighty is He alone!
He defeated the wicked usurper,
To the penitent king's mind He brings peace...
He disturbed Abigail's mind,
so the wicked drank poison!
He alone is great, mighty, mighty is He alone!
Daughter, worship Him and kneel down on the ground. *[all down]*

All [SSATTBB]
Great Jehovah,

Fenena, Ismaele, Nabucco, Zaccaria
Who has not felt you?

All
Who is not as dust

Fenena, Ismaele, Nabucco, Zaccaria	**Fenena, Ismaele, Nabucco, Zaccaria**
Innanzi a te?	Before you?

|Zaccaria
Immenso Jeovha,

Zaccaria
Omnipotent Jehovah,

Anna, Fenena, Ismaele, Abdallo, Nabucco, Sacerdote, Coro
Jeovha,

Anna, Fenena, Ismaele, Abdallo, Nabucco, The High Priest, Chorus
Jehovah,

Zaccaria
Chi non ti sente?

Zaccaria
Who has not felt you?

Anna, Fenena, Ismaele, Abdallo, Nabucco, Sacerdote, Coro
Jeovha,

Anna, Fenena, Ismaele, Abdallo, Nabucco, The High Priest, Chorus
Jehovah,

Zaccaria
Chi non è polvere
/

Zaccaria
Who is not as dust

Anna
| ah! immenso.
|

Anna
Ah! Almighty.

Fenena, Abdallo, Sacerdote, Coro
ah! immenso Jeovha,
|

Fenena, Abdallo, The High Priest, Chorus
Ah!Omnipotent Jehovah,

Ismaele, Nabucco
ah! immenso, immenso Jeovha,
|

Ismaele, Nabucco
Ah!Omnipotent Jehovah,

Zaccaria
\ Innanzi a te, innanzi a te?

Zaccaria
Before you, before you?

fine

End

Fenena, Ismaele, Nabucco, Zaccaria
Tu spandi un'iride?...
Tutto è ridente.

Fenena, Ismaele, Nabucco, Zaccaria
Do You spread a rainbow in the sky?
All is bright.

Coro Solleva Iddio. **Abigaille** non maledire, non maledire, non maledire a me... **Coro** Cadde... **Zaccaria** *[a Nabucco]* Servendo a Jeovha Sarai de' regi il re!... FINE DELL'OPERA	**Chorus** God lifts. **Abigail** Let me not be cursed, Let me not be cursed... **Chorus** She is dead... **Zaccaria** *[to Nabucco]* Humble servant of Jehovah You shall be king of kings. END OF THE OPERA

Tutti
Tu vibri il fulmine?...
L'uom più non è.

al fine
[si alzano]

Nabucco
Oh chi vegg'io?
[entra Abigaille sorretta da due Guerrieri]

Coro [SATB]
La misera
a che si tragge or qui?

Scena Ultima

Abigaille *[a Fenena]*
Su me... morente... esanime...
Discenda... il tuo perdono!..
Fenena!.. io fui colpevole...
Punita or ben ne sono!
[ad Ismaele] Vieni!.. costor s'amavano
[a Nabucco]
Fidan lor speme in te..
Or.. chi mi toglie... al ferreo
Pondo del mio delitto!
[agli Ebrei]
Ah! tu dicesti... o popolo...
Solleva Iddio,
/ solleva Iddio l'afflitto!...
|
Coro [SATTB]
\ Solleva Iddio l'afflitto,

Abigaille
Te chiamo... te Dio... te venero!
Non maledire, non maledire a me,

All
Do you release the thunderbolt?
Man is no one.

End
[All rise]

Nabucco
Oh who is this?
[Abigail enters supported by two soldiers]

Chorus [SATB]
Why does the wicked girl
drag herself here?

Last Scene

Abigail *[to Fenena]*
To me... dying... fainting...
Give your forgiveness!...
Fenena!...I was guilty...
Now I'm punished for it!
[to Ismaele] Come!... They loved each other
[to Nabucco]
Let them place their hopes in you..
Who will now release me of the iron
affliction of my crime!
[to the Hebrews]
Ah! You have said... oh people...
God lifts up
God lifts up the afflicted!...

Chorus [SATTB]
God lifts up the afflicted,

Abigail
I beg you, God... I worship you!
Let me not be cursed,

www.ingramcontent.com/pod-product-compliance
Lightning Source LLC
Chambersburg PA
CBHW080723190526
45169CB00006B/2498